文化和旅游部艺术发展中心培训部

中国画创作研究院

袁学君 著

楚天学者资助教材

写生十讲

中国画教材丛书

中国书店

前言

文 袁学君

中国画的写生尤其是中国山水画的写生拥有非常悠久的历史，只是古人的写生与现在美术教学的写生概念并不完全相同。传统山水画中所讲的"图真""游观""留影""身即山川而取之""饱游饫看""搜尽奇峰打草稿"等，其实都与写生有关，它们要求画家在自然山川中去悠游林泉、追求泉石笑傲的精神享受，同时用"目识心记"或"打草稿"的方法将自然之景记录下来。到了20世纪初，西方写生方法的引入为中国画写生带来了新的思维模式、观察方法和创作方式。经过了近一个世纪的教学实践，中西写生方法在探索中不断融合、互补、发展，形成了今天的山水画写生教学模式，这种教学模式取得了许多积极的成果。李可染对于20世纪山水画写生发展做出了巨大的贡献，在实践上和理论上为当代山水画写生奠定了基础。时光荏苒，岁月如梭，转眼间，中国山水画写生教学模式已经走过了近一个世纪的历程，发展中必然会产生这样或那样的利弊得失，各种正面和负面的影响还没有得到认真的梳理和总结。但是，既然方向是正确的，我们就应该继续坚持走下去，去其弊扬其利。

我之所以要撰写这些文字，就是想要通过《写生十讲》来对当下山水画写生的重要方面进行梳理。所谓去其弊，是指现在的一些山水画写生有彻底西化的倾向，学生们往往容易忽略中国画写生的方式方法，例如，焦点透视运用于国画写生反而会让画面失掉国画构图的灵活性，使学生的把握能力和想象力受到限制。再例如，现在很多学生在创作的过程中，只能按写生的稿子画，离开稿子就想象不出来，而中国画所讲的"写胸中丘壑""以心造境""迁想妙得"等优秀传统或有所失。在创作中，也就出现了作品过于写实，难以做到诗中有画、画中有诗的情况。所以，我以写生的意义和作用两讲为开头，说明当下的写生活动究竟好在哪里，对提高我们的山水画技法有哪些帮助，让我们能够对当下的写生有更清楚的认识。写生的要求、准备和选景三讲，是对写生的前期工作进行介绍。写生的构图、笔墨、色彩三讲，主要介绍中国画的形式与技法在写生中的运用。写生的造境，主要介绍在写生中如何去实现意境的营造，意境是中国画重要的审美范畴，无论在写生中还是创作中，意境的体现都十分重要。写生与创作的转化作为本书最后一讲，主要是说明写生与创作之间的关系，写生是创作的基础，创作是写生的目的之一，它们既有区别，又有联系，在形式、技法、内容等方面相辅相成，该讲旨在帮助大家提高绘画能力和艺术造诣。

五代画家荆浩比较早地提出了"图真"的概

念。他说："似者，得其形，遗其气。"又说："真者，气质俱盛。"也就是说，得到表面的形态不是"真"，"真"是要得到写生对象的生命与精神。而南朝宗炳提出了"澄怀观道"，认为圣人既然能够"以神法道"，那么山水画家就能够"以形媚道"。所以，中国画写生追求的不是事物的形式美，不是眼睛看到的自然，而是透过自然的物体表象去把握事物的本体和生命。我始终坚持将这一点贯穿于《写生十讲》中，因为这才是中国画的灵魂和生命力。所以，无论是写生还是创作，在作品中表现生命与道，彰显事物发展的本质规律，才是一位真正优秀的艺术家的职责。

虽然在山水画写生中，精神上更多是对自然的赞美、对生命的讴歌，但这已经足以表达"道"最高尚的一面了。所谓"万物负阴而抱阳，冲气以为和"。美的形象本身就是最高真理在感性上的显现。无论是"写生"还是"写真"，"度物象而取其真"，都是通过自然表象来触摸道、感受道、体验道，最终获得生命的体悟，做到"悟对通神"。

在写生的过程中，自然的美完成了由具象到意象再到心象的转化，通过止观与静虑，坐忘与心斋的"净化"，达到了超然的状态，最终通过写生者精湛的笔墨技巧、熟练的赋色方式、奇巧的构图方式将自然的美转化为艺术的美。这种美是高度概括的美、高度凝练的美。也只有人，能够通过自己的艺术实践认识和彰显自然之道；只有人，能够将自然之道转化为一幅幅精彩纷呈的艺术作品。其中，是否能够积极投身写生实践活动当中，是衡量一个画家是否执着追求"画道"乃至"天道"的标准。古人记载五代画家荆浩"隐居于太行山之洪谷……尝携笔写生数万本。"元代画家黄公望说他云游时，"皮袋中置描笔在内，或于好景处，见树有怪异，便当模写记之"。这些记载说明古代画家十分注重在生活中观察与收集素材，去发现美和感悟美，最后能够做到体悟道、创造美的艺术境界。

在此，希望我的《写生十讲》能够对今天的美术写生教学起到一定的指导作用，为那些在各大美术学院努力学习的莘莘学子以及那些在美术岗位上不辞劳苦、辛勤工作的艺术工作者和热爱中国画的社会各界人士，简明扼要地介绍山水画写生方面的专业知识，对大家的外出写生起到一定的帮助。这也是我撰写这些文字的初衷之一。

本书中的图片和相关内容，大多是我近年来在写生活动中的手稿、写生作品以及写生剪影，希望能够用以图为主、图文并茂的方式，把自己心目中所领悟的写生之道呈现给大家。

目 录

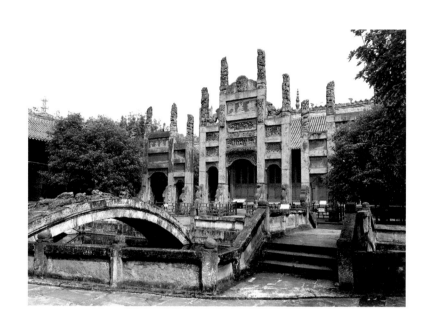

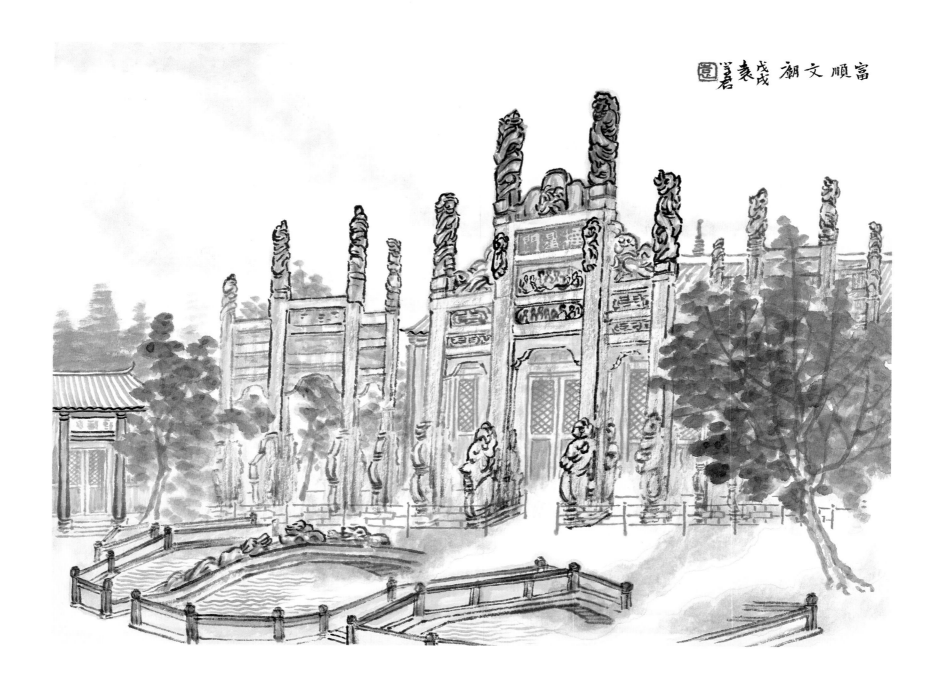

富顺文庙

纸本水墨设色
2018 年
34cm×45cm

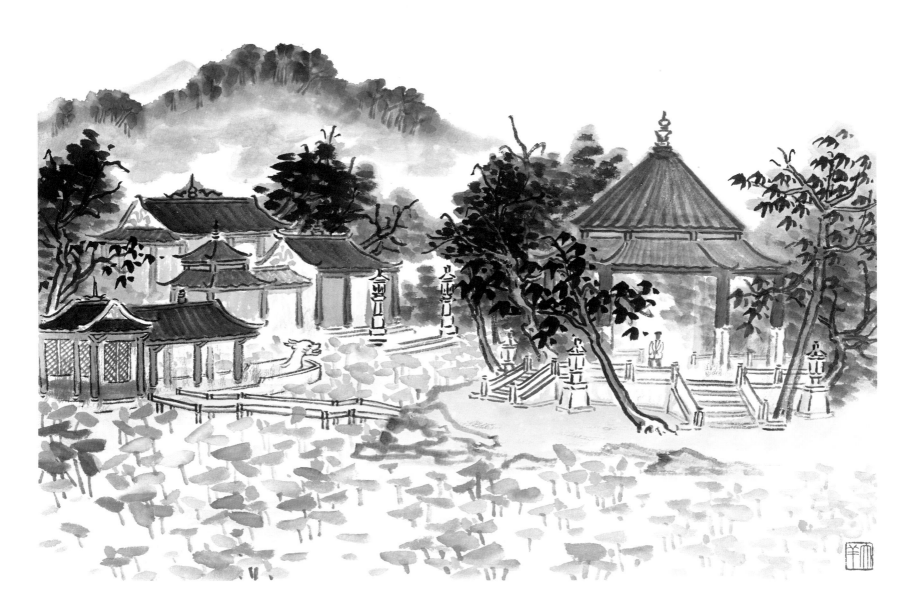

西湖荷花亭写生

纸本水墨设色
2019 年
44cm×56cm

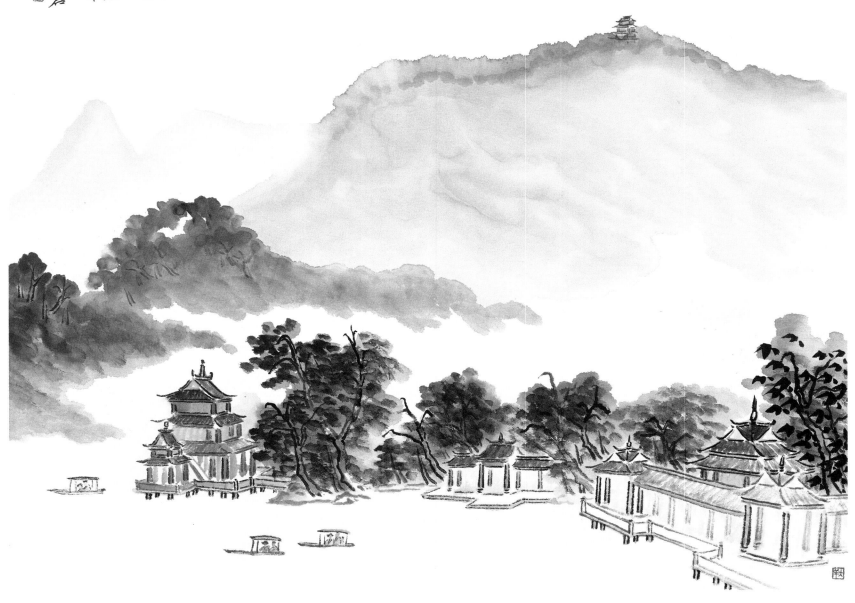

高榜山写生

纸本水墨设色
2019 年
44cm×56cm

勾蓝瑶寨

纸本水墨设色
2018 年
34cm×45cm

写生的意义

中国画的写生是艺道合一的写生

今天我们所说的中国画写生，不仅仅是指由西方引进的对景写生的绘画方式，而且也包含了传统中国画所要求的"饱游饫看""澄怀观道""搜尽奇峰打草稿"等意思。西方的写生，要求画家离开画室走到大自然中去，面对真实的自然景物进行创作，它要求画家抓住自然景物的特点，真实地表现自然对象。这种方式从 20 世纪初由西方引入中国的美术教育领域，至今仍然是各大美术学院必有的教学方法，许多学院的国画系尤其是山水画专业的学生从二年级开始，每年至少会有两次外出写生的课程安排。学生们由老师带领，背着画板，拿着画笔，带着小板凳，选一处景点坐下，展开裁好的宣纸，备好清水和颜料，倒上墨汁，用毛笔将眼前的景色挪到纸上。这已是如今美术教育的常态，无论你是国画还是西画专业的学生，都必须进行这方面的训练。那么，有人会问，写生到底有何意义呢？特别是对国画系的同学而言，写生并不是中国画传统的传授方式。那么，为何还要写生呢？

我曾经在《中国书画》杂志上发表过一篇文章《写生：回归与重彰山水画学真义》，其中就谈到了中国古代画家和理论家对写生的重视，中国古人虽然并未提出过或普及过现代写生的概念和模式，但讲求"师造化"的古人却提出了许多类似写生的观念，并且远比"写生"二字更加深刻。比如唐代张璪的"外师造化，中得心源"，五代荆浩的"搜妙创真"，宋代郭熙的"饱游饫看""身即山川而取之"等。这些理论，一方面是在强调画家深入自然进行观察的重要性，另一方面也对画家主观精神和自身修养提出了更高的要求。在此，我将中国画写生之意义主要总结为以下两点。

首先，写生的意义在于通过观察自然、接触自然，从而准确把握自然景物的形态，提高画家的造型能力，深化他们对自然的认知。这一点与西方绘画的写生有相似之处。五代荆浩《笔法记》中有"二病"之说，即绘画存在有形病和无形病，有形病乃指："人大于屋，树高于山，桥不登于岸"，无形病乃指"气韵俱泯，物象全乖，笔墨虽行，类同死物"。这些毛病是因为画家不善于观察自然，不能准确把握对象关系所引起的，这与缺少写生的训练有关。所以一味重视临摹，没有认真仔细地对真实的自然进行观照，即使物象准确，

永远的红旗渠

情感也难得真挚。孔子所说的"兴""观""群""怨"，也就是看到了艺术创作能够促进人们对社会、对自然的认识和理解，能够起到"格物致知"的效果。所以，写生用古人的观点来讲，就是到自然中去格物致知，去认识自然、印证自然、感受自然。丰富自己对不同地域、不同时节自然景物的认知，避免在画面中出现"物象全乖"等弊病。艺术源于生活，生活为艺术提供取之不尽、用之不竭的源泉。艺术能够真实地再现生活，要做到真实地再现，首先就要走入生活、亲近自然。

中国画强调写生，更重要的一点是为了达到"澄怀观道"的境界。现代山水画写生因受西式"写生"的影响，多重在练眼、练手，而不重练心、练意。与"外师造化，中得心源"的优良传统是背道而驰的。中国画的"写生""师造化"只是方法而非目的，写生的最终目的是为了观照道、体悟道、表现道，将写生上升到哲学的高度。写生一旦与天地之道相结合，画家就能够从写生中感受到自然本体的美、天地之道的美、至高真理的美以及人生价值的美，从而提高人的修养，净化人的心灵，陶冶人的性情。画家的状态不再是被动地去模仿自然，而是全身心地投入到写生中去，其情感必然是真挚的，心境必然是平和的。

中国画的写生也脱离不了中国画的法式，法式虽千变万化，但其中的笔墨意趣、构图章法所蕴含的美学精神是永恒不变的，它极富哲思和智慧。所以，中国画的写生是艺道合一的写生。正如苏轼所说"技与道相半""有道有艺""技道两进"。

步骤一

步骤二

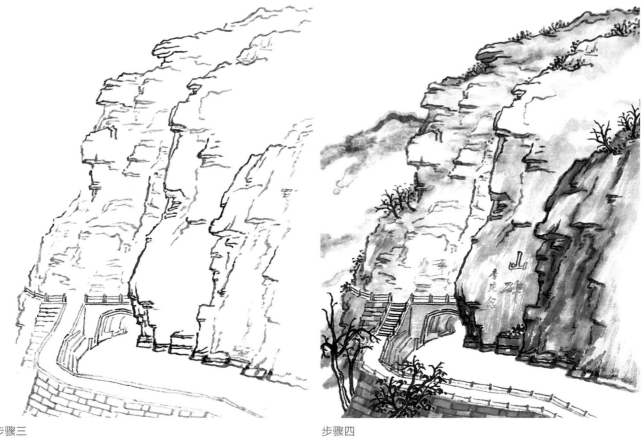

步骤三

步骤四

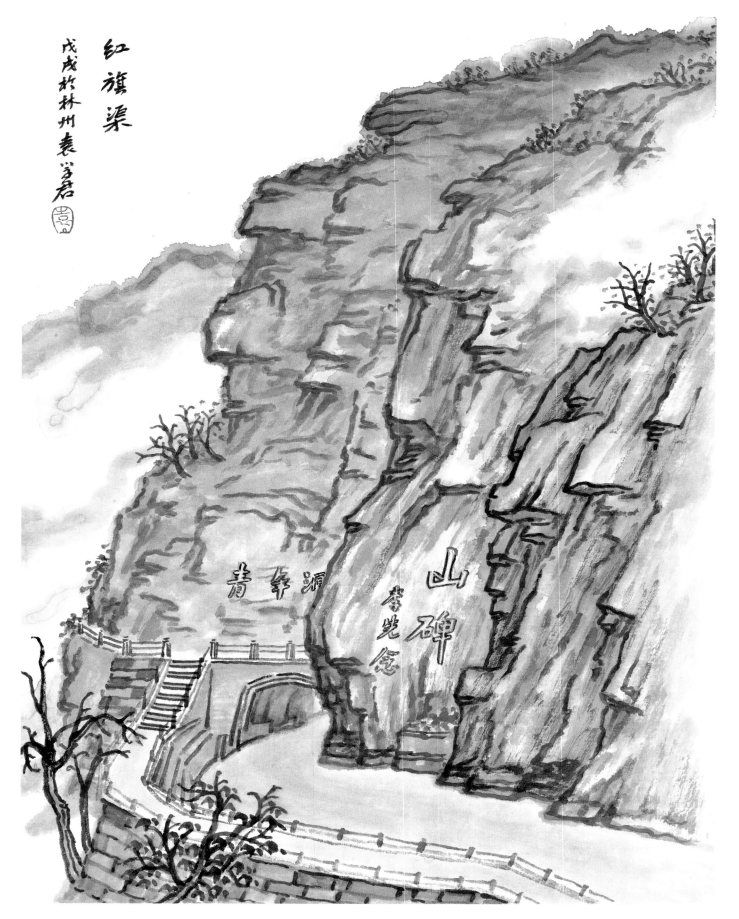

红旗渠

纸本水墨设色
2018 年
45cm×34cm

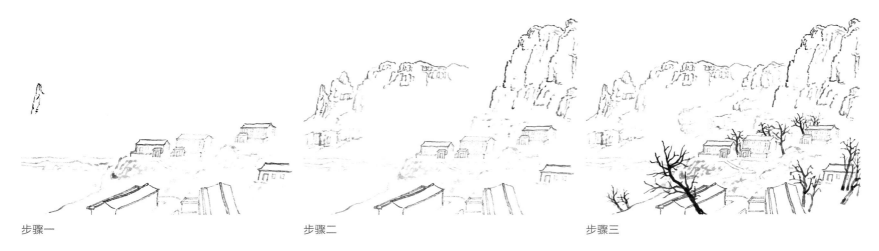

步骤一 步骤二 步骤三

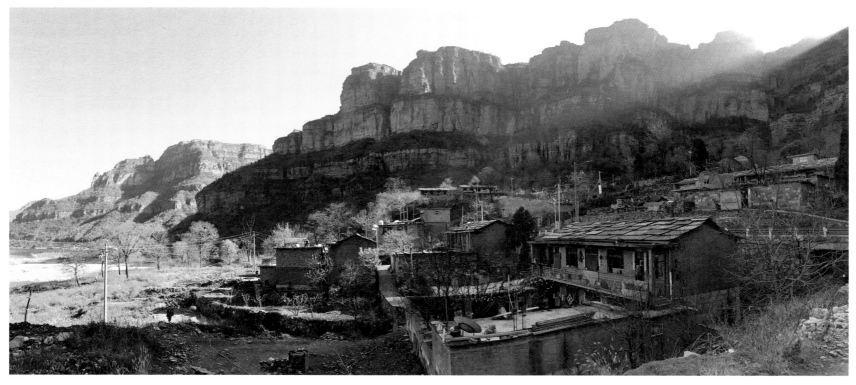

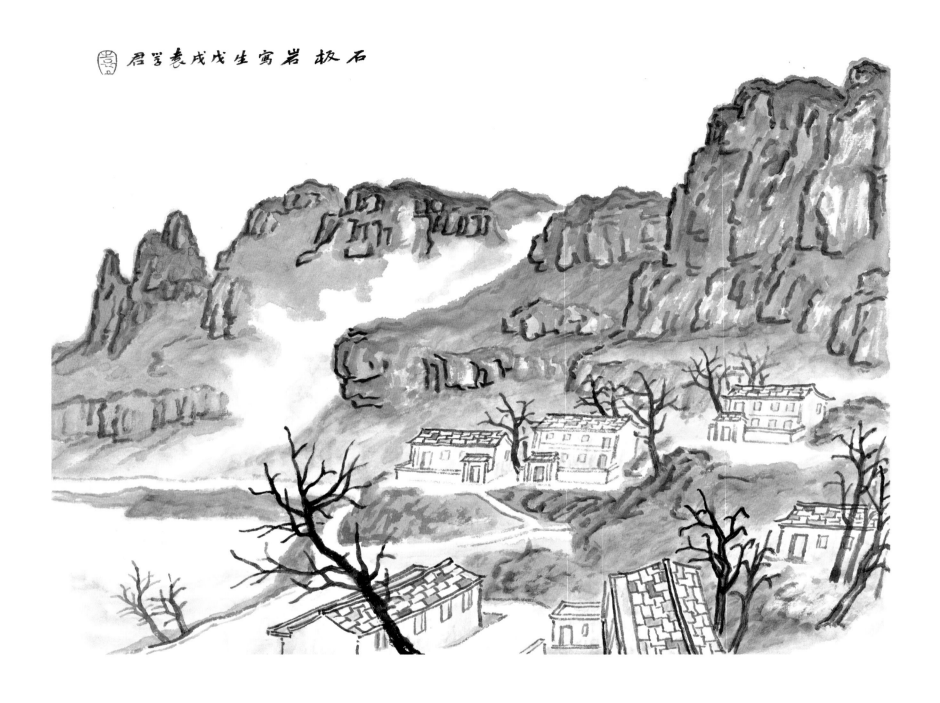

石板岩写生

纸本水墨设色
2018 年
34cm×45cm

步骤一

步骤二

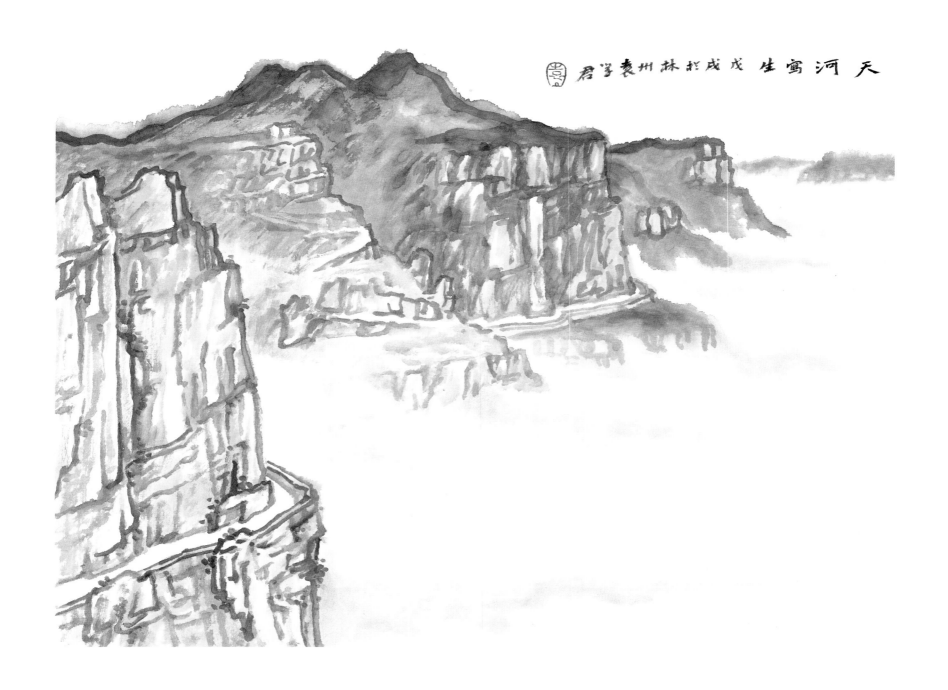

天河写生

纸本水墨设色
2018 年
34cm×45cm

写生的作用

增强把握概括能力 提高审美感受力

上一讲我谈到了写生的意义，本章就再谈谈写生具体有什么作用。

宋代郭熙在《林泉高致》中诗意般地写道："春山淡冶而如笑，夏山苍翠而如滴，秋山明净而如妆，冬山惨淡而如睡。"也就是说，要能画出山水四时、朝暮之景的不同。这就是写生的第一个作用，即认识自然。只有认识自然，准确地把握自然的特点，才能够真实地描绘自然，打动观者，也就是笪重光所说的："真境逼而神境生"。中国画虽讲究"妙在似与不似之间"，并不是说脱离自然物象的本身规律。荷花是不可能在冬天开放的，大雁也不会于夏季南飞；松树四季常青不见凋零，梅花冬日绽放暗自飘香；树生四枝是四面出枝，石分三面阴阳分明；这些都是在对自然的观察、对生活的体验中总结出来的，而写生是让学生接触自然、认识自然、印证自然最直接、最深刻的一种方式。

写生能够训练和加强对笔墨等技法的掌握能力，这是其第二个作用。中国画以临摹为掌握技法的重要手段，也就是通常所说的"师古人"，对古人的笔墨技巧、章法构图进行学习，而一旦离开摹本投入至写生或创作，就需要画家将临摹

远安鸣凤山采风写生

永州浯溪碑林田野考察

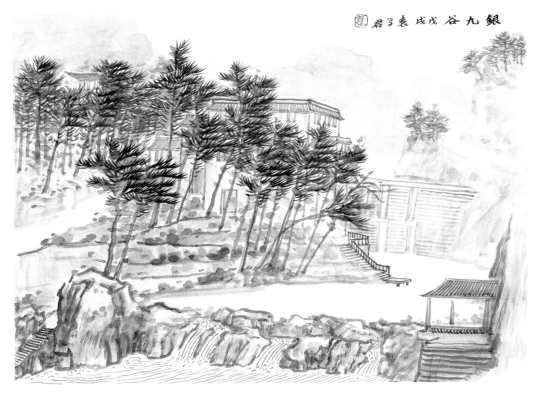

银九谷 纸本水墨设色 2018年 34cm×45cm

训练中所学到的技法灵活地运用到写生创作中来。这无疑提高了绘画的难度，画家完全没有了样本的参照，但也摆脱了摹本的束缚，通过临摹所获得的经验将笔墨与眼前的自然景物相结合，凭借记忆中的笔墨技法来表现现实中的真山真水，是对技法的加强。就像实战与演练的区别一样，临摹是演练而写生是实战，只有通过实战，画家才能真正获得锻炼，其笔墨技法才能获得质的飞跃。

提高学生的审美感受力，是写生的第三个作用，也是更深层次的作用。如果将写生的作用按层次来分，那么让学生真切地认识自然、提高笔墨素养只是写生的第一、二层作用，而通过写生让学生感受美、认识美，从而提高他们的审美能力，则是第三层作用。荆浩在《笔法记》中讲绘画要懂得"删拔大要，凝想形物"，意思就是要画家懂得"提炼"二字，把自然中最美的、最典型的东西提炼出来、表现出来，这才是绘画写生的目的。中国画的写生不是对客观物象做准确、逼真、面面俱到的刻画和机械似的模仿，而是一个从"眼中之竹到胸中之竹，再到手中之竹"，主客体高度融合统一的过程。通过内心的酝酿，画中的物象已不再完全是眼中的物象，而是更高级、更精炼、更纯粹、更典型的物象。黄宾虹写生稿中的房屋是那样简单，略去了所有细节的刻画，完全就是几根线条的不经意勾勒组合，但正是这些点缀在青山流水间的简笔屋舍，给他的写生稿增添了生活的气息，提升了画面的美感。所以，写生能够训练学生抓住自然美的特点，作高度概括和总结，有选择地将客观物象表现在画面上，增强他们对美的把握能力和概括能力，从而提高他们的审美感受力。

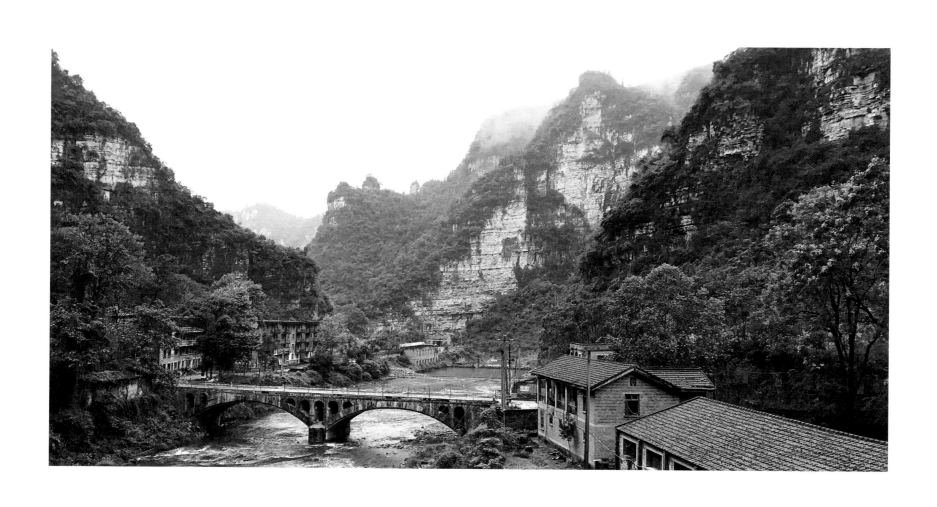

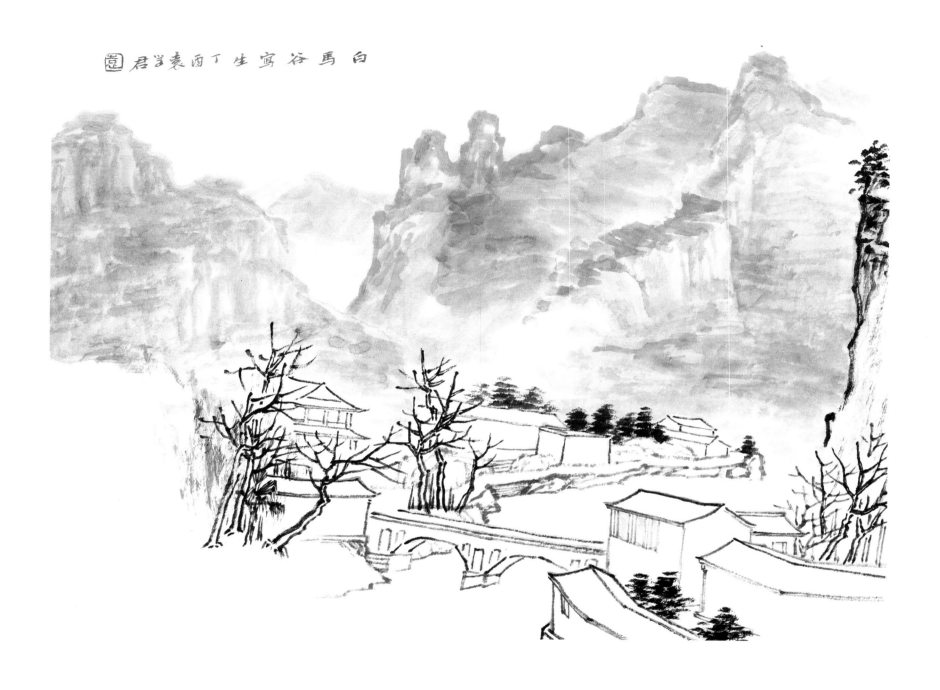

白马谷写生

纸本水墨设色
2017 年
34cm×45cm

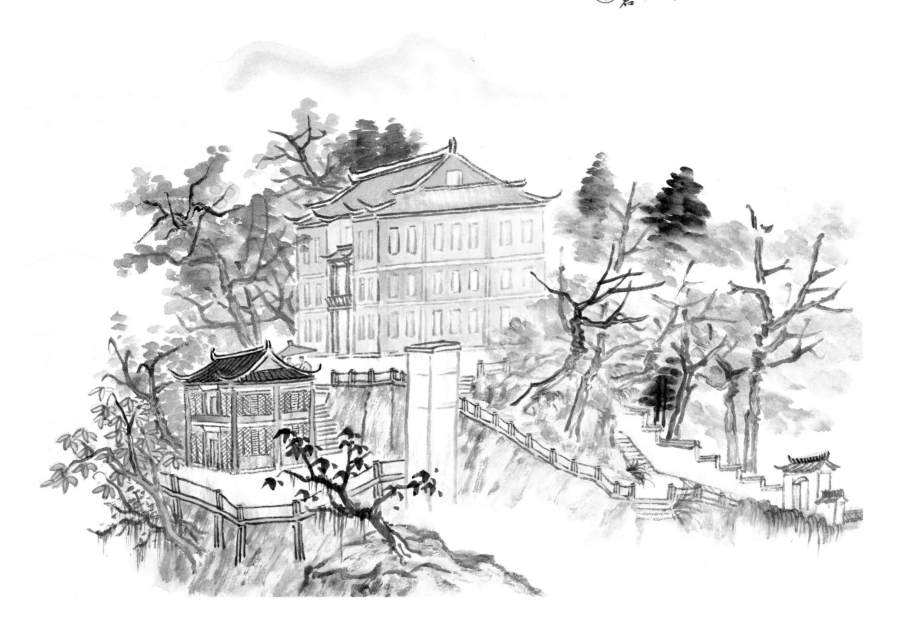

北碚红楼写生

纸本水墨设色
2019 年
44cm×56cm

戊戌自北贡裹写君 郎 合 豪

叶合村 纸本水墨设色 2018 年 34cm×45cm

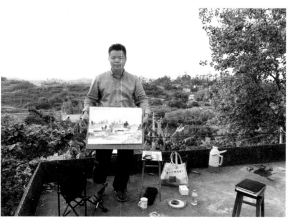

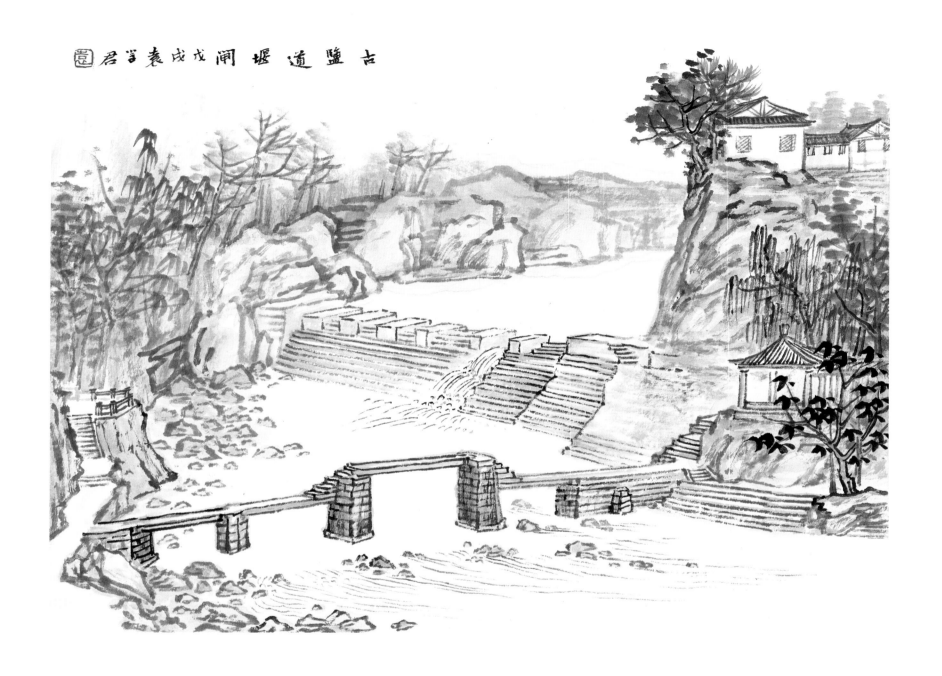

古盐道堰闸

纸本水墨设色
2018 年
34cm×45cm

江永千年古村

纸本水墨设色
2018 年
34cm×45cm

写生的要求

去繁就简 采一炼十 意境营造

中国画的写生，是与临摹相辅相成、不可分割的。这种写生或多或少带有一定的程式，遵循一定的法式，是与前期大量基本功的训练、经典作品的临摹分不开的。学生在对景写生之前，需要掌握中国画的许多基本技巧，同时还要临习书法字帖，因为中国画的用笔是书法用笔，笔墨线条的好坏与书法练习有关。所以，本节虽是讲写生的要求，但我认为写生是一个全面考查学生能力的环节，它既关乎写生前也关乎写生后。对写生的要求，应该从临摹训练阶段说起。因此，中国画的写生首先应该在书法用笔、造型能力训练、经营位置等方面提出要求，然后再深入自然，在"去繁就简，采一炼十""意境营造"等方面提出要求。书法用笔与经营位置，即写生的笔墨问题和构图问题，我专列二讲重点说明。此处，我主要介绍"去繁就简，采一炼十"和"意境营造"两个方面的要求。

去繁就简，采一炼十

李可染所说的"去繁就简，采一炼十"就是荆浩所说的"删拔大要，凝想形物"，也就是要懂得提炼。当你面对眼前的真实景色时，那些千岩万壑、重汀绝岸、层树丛林、乱石杂草，变化万千，令人眼花缭乱，没有经验不懂得去繁就简的画家往往会乱了阵脚，不知如何是好。而懂得去繁就简的画家，却能"分清哪些是最重要的，哪些是次要的，哪些是不重要的；哪些要强调，

写生掠影

哪些该减弱"，那些重要的部分可以放在整个画面最显著的地方，那些不重要的景物，可以淡化或者忽略。下笔也有先后，要懂得先画最精彩的部分，使它能尽量呈现。否则先画了次要的，那最精彩的部分就要受到干扰。"我们常常看见有的画没有一个精粹的中心内容，像从一幅画里裁下来的最不重要的配景部分，平平常常，味同嚼蜡，就不会有什么感人的力量。"

"去繁就简，采一炼十"，也是说画画的时候不要坐下来就画，要对景久坐，对景久观，对景凝思结想，要设计，要剪裁，该如何构图，对象应该是用平远、深远还是高远来表现，如何加工，如何打磨，不要一蹴而就。更进一层，还要考虑这张画反映什么思想，它是什么情调，是浓重的，是淡雅的，是雄是秀，是热调子还是冷调子。古人说"向纸三日""白纸对青天"，就是说对着白纸多多构思，最好是将对象在脑子里形成一张画之后再动笔。"采一炼十"类似于荆浩所说的"凝想形物"，就像行文作诗要能够精打细磨、反复推敲一样，写生也需要反复锤炼、细心经营，这是一种态度，也是一种精神。五代山水画家荆浩在《笔法记》中提出："观者先看气象，后辨清浊，定宾主之朝揖，列群峰之威仪。"就是强调在下笔之前要对自然物象进行观察和思考，在画面宾主关系的把握和清浊关系的处理上动脑筋。

意境营造

营造意境是中国画与世界上其他绘画之不同的地方，是中国画独有的审美范畴和表现方式。意境是情景相融的，景中含情，情中见景。意境也是诗画结合的，要求诗中有画，画中有诗。意境很幽，所以其境朦胧；意境很深，所以景中含

理；意境广大，景物也就开阔旷远；意境典雅，景物也就精致清新；意境清虚，景物也就天真微茫；意境宏伟，景物也就雄强势壮。境象是意象的外化，意象是境象的内核。明代王夫之有"现量"之说，意即要求意象可以尽量丰富朦胧，而境象则尽可能充分展现。充分展现自然外在的境象，也就是充分展示自我内在的境界。这种境界中充溢着画家的人生观和世界观，包含着他的个性和人格，蕴藏着他丰富的想象和强烈的情感。所以，意境的营造并非易事，同样，也并非难事。不难是因为意境可浅，青年学生可以在写生中尽可能地表现对自然的热爱，同样可以画出精彩的

写生掠影

写生作品。不易是因为意境可深，往往阅历众多、学识广博、技法精湛、人品高尚者方能营造，书法创作有言："通会之际，人书俱老"，绘画写生亦然。要表现既幽美又深沉的意境，是需要花时间精力去积累、去消化的。郭熙所说的要"所经众多""所养扩充""所取精粹""所览纯熟"，然后再去"身即山川而取之"，方能达到"出新意于法度之中，寄妙理于豪放之外"的境界。

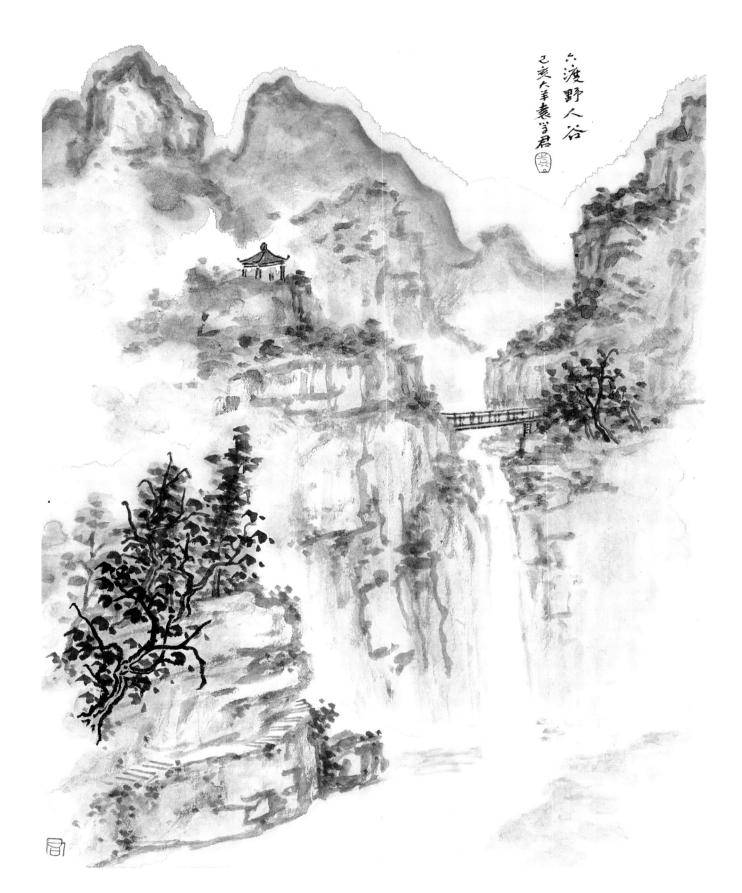

六渡野人谷

纸本水墨设色
2019 年
56cm×45cm

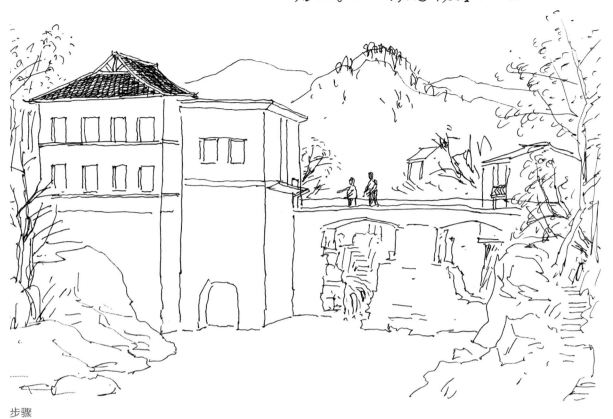

君子善生写 溪愚陵雪州 水

步骤

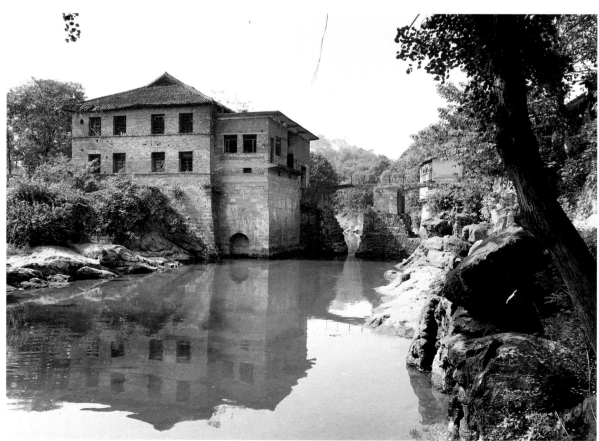

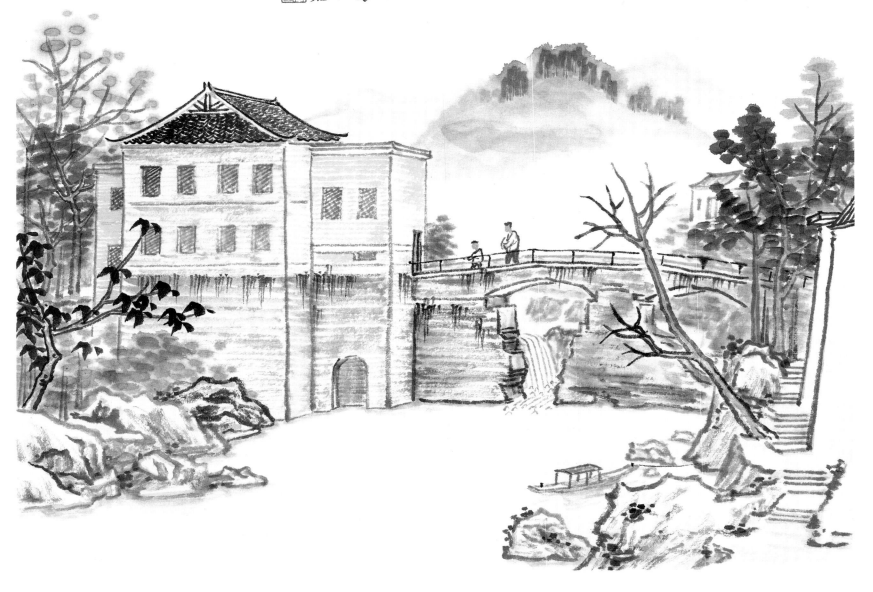

戊戌四月作永州零陵写生大羊袤岁君

愚溪

纸本水墨设色
2018 年
34cm×45cm

上 甘 棠 寫 生 戊戌四月於湖南江永大羊裹君寫

上甘棠写生 纸本水墨设色 2018年 34cm×45cm

勾蓝壤泉巷　纸本水墨设色　2018 年　34cm×45cm

写生掠影

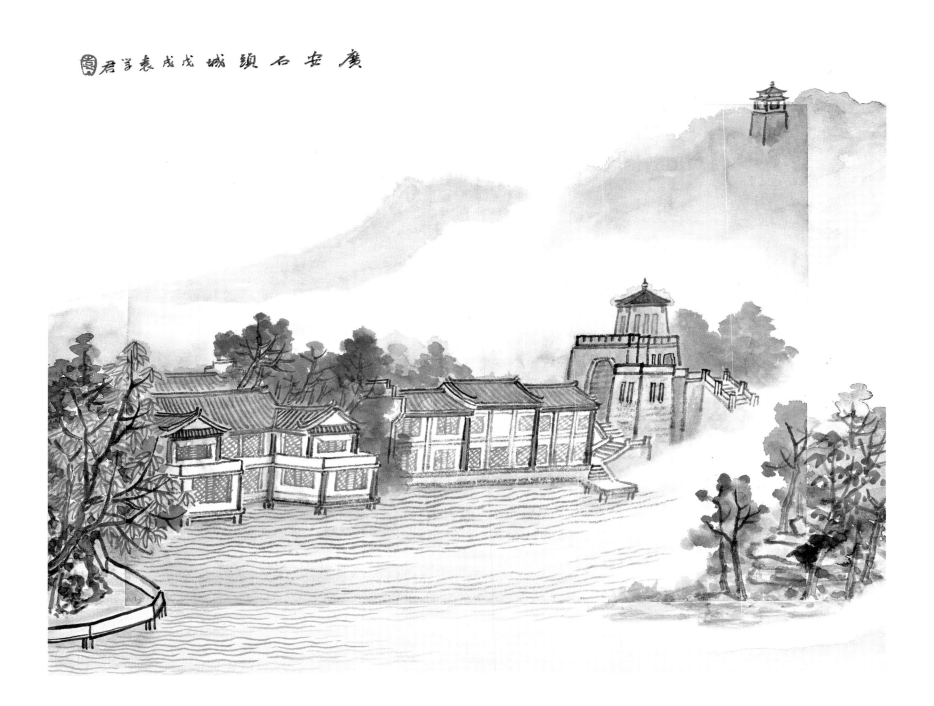

广安石头城

纸本水墨设色
2018 年
44cm×56cm

写生的准备

详尽了解写生地域对写生具有指向性的作用

常言道："工欲善其事，必先利其器。"意指要想做好一件事情，首先要有好的工具。外出写生是让画家离开书斋、离开画室，到田野间、山林中或是溪桥下、古道旁，没有长长的桌案、巨大的画毡，也没有稳重宽大的靠背椅，更没有储藏着各种画材的立柜。上山下坡全凭自身力气，这就要求写生所准备的材料要精、简、全，在符合各种需要的同时，便于携带和收拾。

以下所列是外出写生必备之工具，主要包括画板、画架、宣纸、毛毡、毛笔、笔袋、墨、颜料、调色盘、写生画袋（用以装宣纸、颜料、墨、水杯等）、折叠椅、折叠水桶（做笔洗用）、水杯。现就纸、笔、墨、颜料作具体说明，其余工具就不再介绍。

首先是宣纸，现在市面上也出现了种类不同的写生卡纸、写生册页等，较宣纸具有不易损坏、便于携带与收拾的优势，同时还省去了对毛毡的依赖，但不论是宣纸还是卡纸、册页，建议用质量好的。其次是毛笔，按照写生要求尽量备齐各种大小规格的毛笔，还可单独准备一支兼毫便于题字用。再次是墨，墨的准备因人而异，有些喜欢带墨汁，有些喜欢带墨膏，有些喜欢带上墨条和砚台现场去磨，有的喜欢墨汁、墨条相互补充，应根据自己的个人习惯与追求不同画面效果而定。最后是颜料，颜料有管状的，也有瓶装的，还有固体块状的（也就是用水泡的那种）；按制作原料来分有化工的，也有天然的。在此要提醒大家，现在一些化工颜料色相不准，质量不高，

写生掠影

难以达到传统国画的要求，在此建议用质量更好的、天然的。

总之，写生的工具可以精简、轻便，但一定要齐全，一切为写生本身服务，准备得越充分，画起来就得心应手、游刃有余。

如果说工具准备是写生准备阶段的"硬件"，那对写生地点自然景观、风土人情、历史文化、诗词歌赋的资料搜集，则是写生准备所需要的"软件"。搜集当地的自然风景材料，对当地的地势地貌、风土人情有所了解，对我们的写生具有指向性的作用。写生地点的地域范围往往是十分广大的，如果我们不提前了解，而去盲目寻找写生"佳境"，则是不明智的。我曾经带领学生去四川自贡写生，自贡是区域面积超过4373平方公里，人口超过300万的地方，如果不对该地提前做了解，是不会知道哪些地方值得我们去，哪些地方不值得我们去的。还好现在是信息时代，搜集当地资料不是很难，我的学生里也有当地人，对当地的景点、历史、文化、风土人情都十分了解，写生前就向我建议、为我介绍。我结合自己准备的资料和学生提供的信息，在当地相关部门的帮助下，精心挑选出了最能够代表自贡当地自然人文面貌的地方，进行采风写生。学生们能充分地体验到四川自贡在自然景观、风土人情、历史文化等方面的特色，也能更加准确、更加真实地在画面上表现他们对这一方水土的认知。事实证明，这次写生是十分成功的，这与提前做好充分的资料收集等准备工作是分不开的。

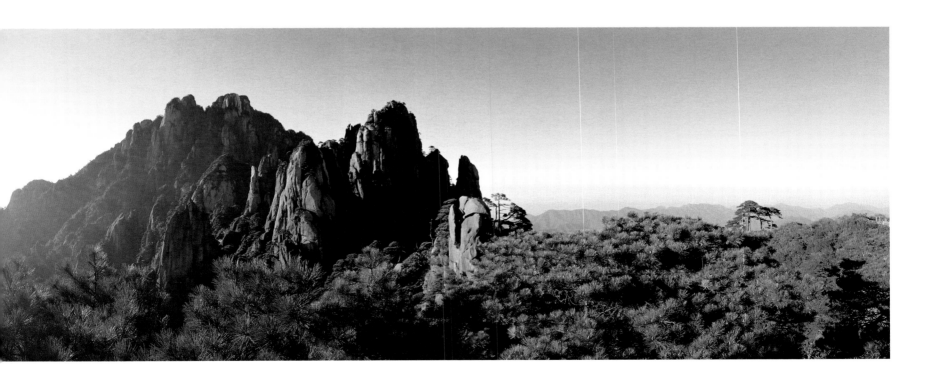

写生工具材料

① 毛笔

② 矿物颜料

③ 册页

④ 生宣卡纸

⑤ 颜料盒

⑥ 简易折叠椅

⑦ 折叠写生架

⑧ 墨块

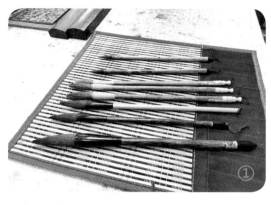

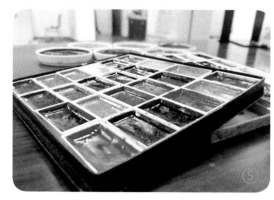

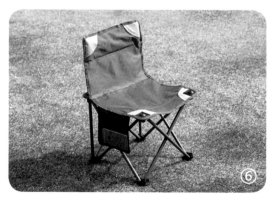

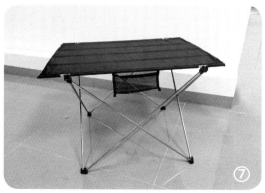

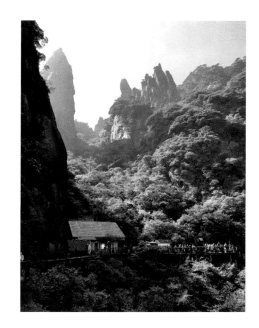

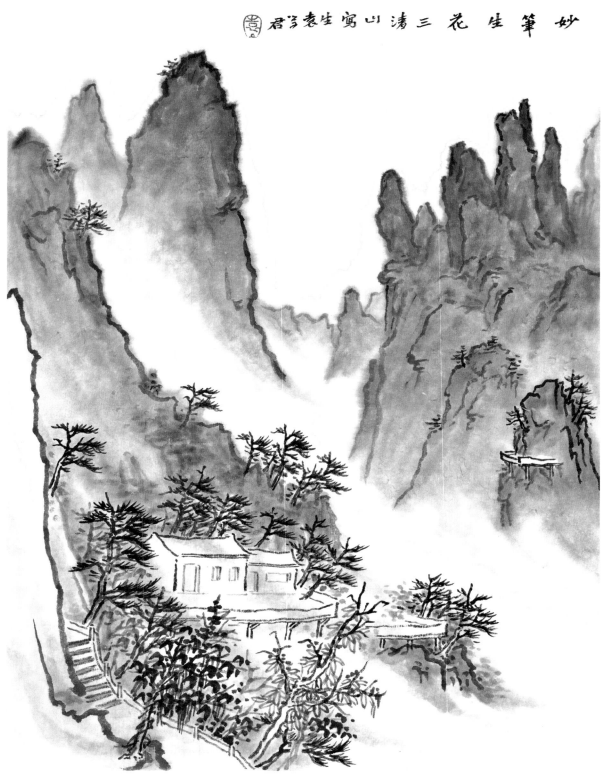

妙笔生花 君写袁生寓山清三花生笔妙

妙笔生花

纸本水墨设色
2018 年
45cm×34cm

白阳村写生

纸本水墨设色
2018 年
44cm×56cm

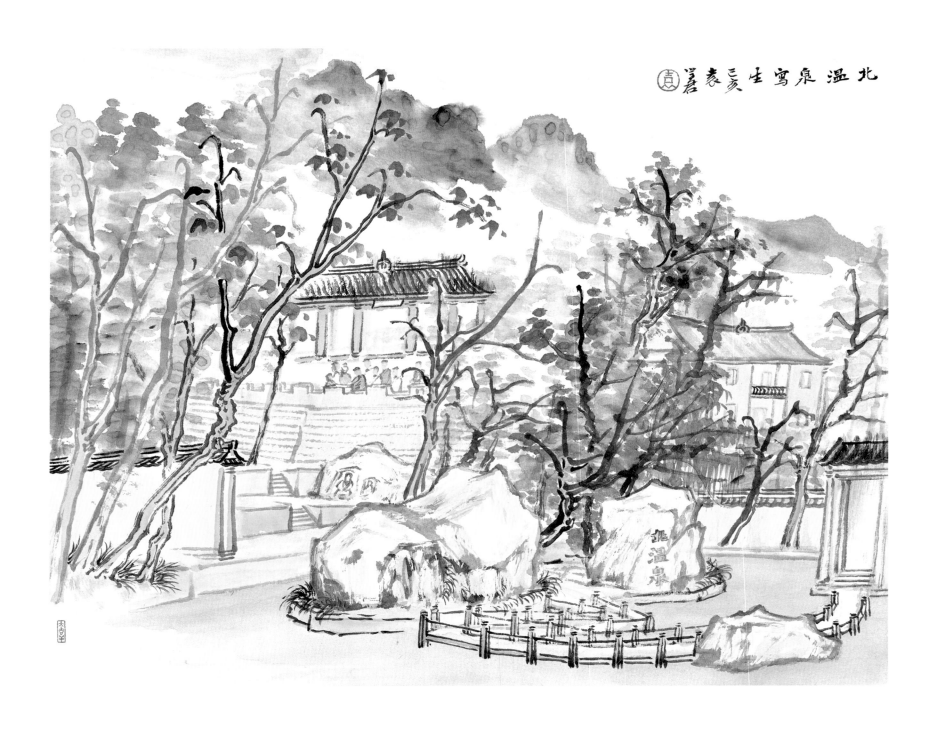

北温泉写生

纸本水墨设色
2019 年
44cm×56cm

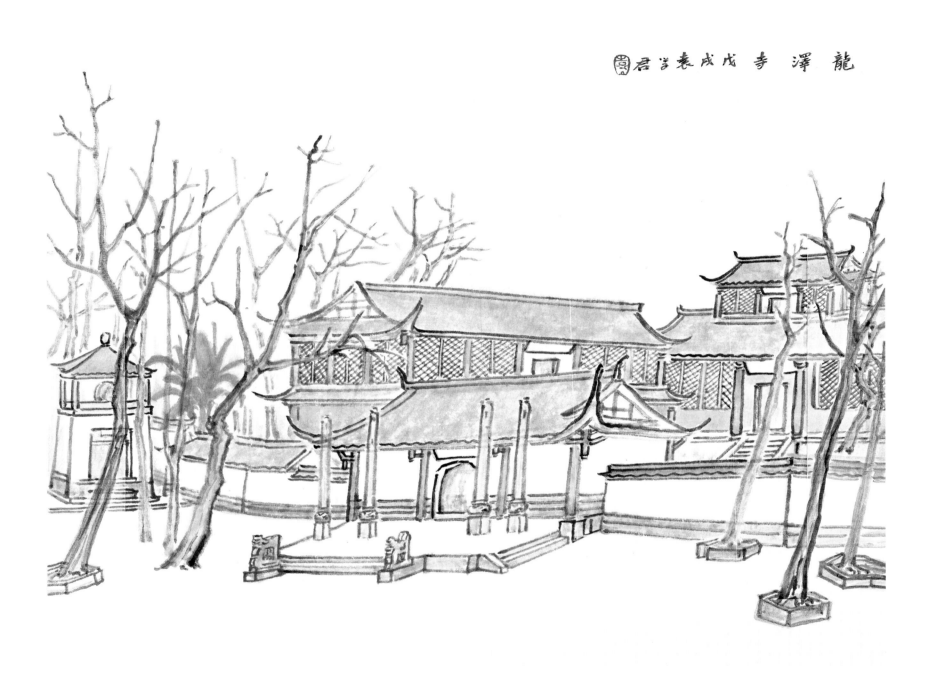

龙泽寺

纸本水墨设色
2018 年
44cm×56cm

步骤

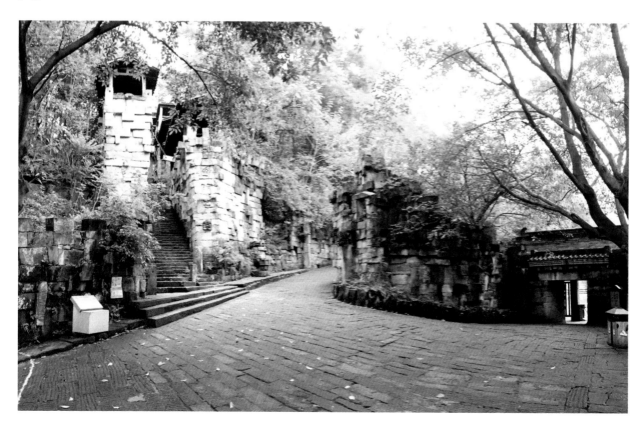

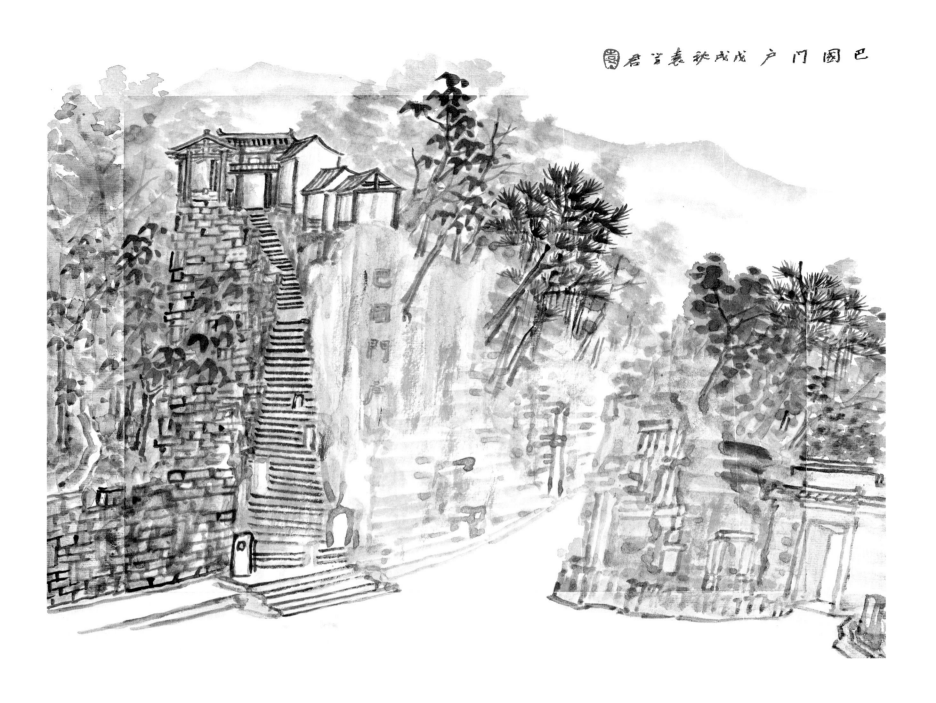

巴国门户

纸本水墨设色
2018 年
44cm×56cm

双胜村写生

纸本水墨设色
2018 年
44cm×56cm

写生的选景

符合国画的构图原则　建立宾主关系

写生的选景也是需要注意的，一处景点，并不是所有的地方都适合入画，就像鲁迅讲小说创作一样，"生活中并不是所有的东西都适合拿来写的，有些东西实在是无法写入作品的"。鲁迅的意思其实就是艺术形象首先要是美的事物，要有意义和价值，要能够打动观众，给予观者感官的快适和理性的满足。所以，到一处地方写生，选景要考虑景物对象是否入画。入画与否第一点就是选取的对象要尽可能美，这并不难。只要你走到大自然当中，放眼望去，总会有让你感到心旷神怡的景致。但是，美也只是选景的条件之一，并不是所有美的景物都可以作为写生对象入画。晴空万里，我们仰望天空，感觉蓝天白云很美，但却不一定入画，纵观中国美术史，画面中只描绘蓝天白云的作品不多，因为那样的画面会很单调乏味。

所以，选景即对象是否入画的第二点是要考虑景物对象是否足够丰富、精彩，对于山水画写生来说，要有山、有树、有小桥、有流水、有人家。总之，选景对象要足够丰富，不能单调、没有内容。选景除了能够做到以上两点之外，还需要注意景物对象之间的关系，树木与房屋是否高低错落，山与山是否连绵起伏，主要之景与次要之景是否相互呼应，景物之间的距离与关系直接影响画面的审美效果。有时你想表现的一座山峰被一组树丛遮挡，就会影响你的视线；有时一座古桥与岸边村舍离得太远，中间形成了一个"真空地带"，

不好表现，就难以下笔；有时各种景物太过分散，不能在画中建立宾主关系，也很难入画。所以，一处景点除了要美，要内容丰富之外，景物的位置、景物之间的距离和关系也很重要。找到正确的、舒适的观看角度，才能避免出现上述问题。同一处景点，选取的观看角度不同，各个物象之间的距离和关系也就不同。总之，眼前景物的位置关系要尽量符合国画的构图原则，有开有合，有疏有密，有主有宾，有虚有实，有藏有露，一旦选取的景物符合上述条件，对于写生者来说就更能忠实于原景，省去了做过多主观改造的麻烦，眼前之景能够顺心达意，画的过程就会更加顺利，心态也就会更加从容放松。

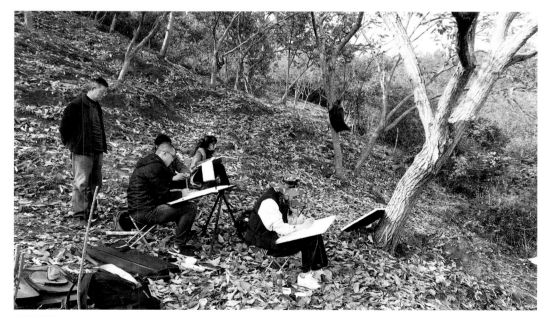

写生掠影

选景还需要注意的一点，就是尽量选取具有地域特点的景物，所选取的景物要能够代表一个地方的特色。李可染笔下的桂林山水、绍兴古镇、江南园林、虎丘、乐山大佛等，均是选取最能够表现地域特色的景物加以描绘，因此才让人感到无比真实动人。到了江南，就要表现江南的园林、湖泊、山水；到了陕北，就要表现陕北的民居、黄土地貌；到了黄山，就要表现奇峻的山石、壮美的松涛云海；到了青城山，就要画出苍翠的密林、幽深的山路和静谧的古刹。总之，选景切忌坐下就画，要学会饱游饫看，要在观察中善于发现美，找出当地的地域特色，找出典型景物，向李可染学习，树立"为祖国河山立传"的精神。

古人讲究"饱游饫看"，也是对选景提出的要求，宗炳在《画山水序》中说："余眷恋庐、衡，契阔荆、巫，不知老之将至。"郭熙在《林泉高致》中说："世之笃论，谓山水有可行者，有可望者，有可游者，有可居者。"由此可见，古人十分强调"游"在中国山水画写生创作中的作用。"游"即在写生时先放下手中的纸笔，多在山水景物四周走一走、看一看、赏一赏。一方面是对周围的自然景物进行了解，观其美，看其秀，发现最能够引人入胜的地方；另一方面则更多的是让人能够达到一种"望秋云，神飞扬，临春风，思浩荡"的精神状态，让人迷情于景物之中，类似于歌唱家在开唱之前往往会借前奏酝酿一下自己的感情一样，画家也最好在写生下笔前，先四处游赏一番，让自己进入一种抒情的状态。这样，画的时候感情自然就会流入笔端。

写生的选景还有一点需要注意，即所选之景能够与当地历史、诗词文化相互印对融合，这实在是一种十分文雅而又高级的选景方式。写生要达到贴近文脉、天人合一的境界，就要懂得将自然之景与地方人文、风土人情融于一幅画中，这

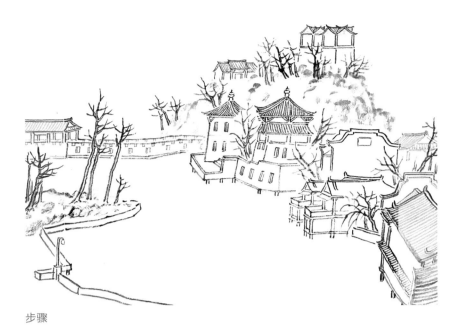

步骤

样，画面里才能够有更丰富的内容。此时的写生作品就不仅仅是在反映自然，更是在讲故事、说道理，回味历史，印对古今。在有深沉厚重的历史文化底蕴的地方写生，与随意找寻一个荒山野坡写生是完全不同的，无论是对写生者的心境而言，还是对写生者的状态而言，前者必定会多一点对人文的敬畏，而后者则纯然是对自然的赏玩。

龍頭寨 写生戊戌秋泰字君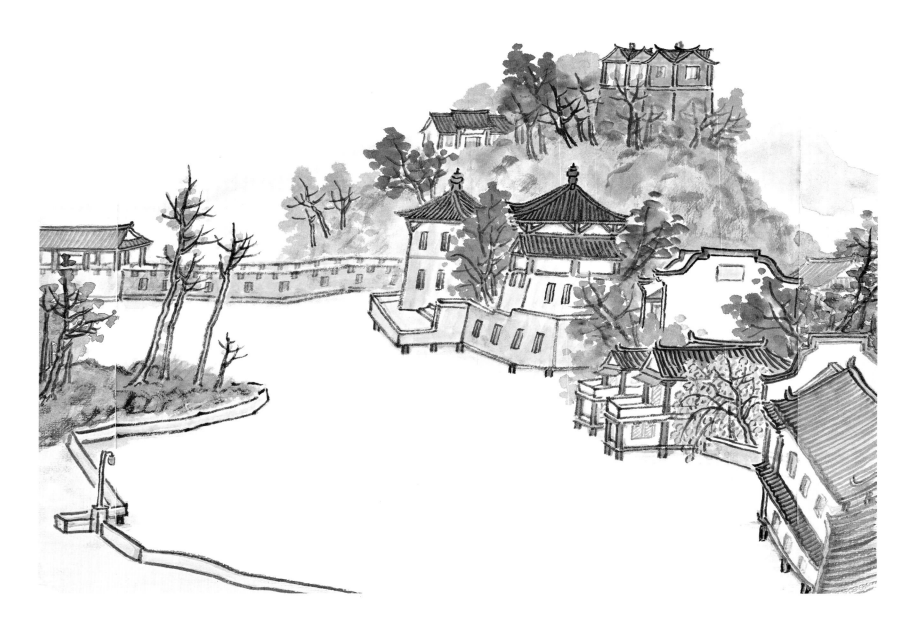

龙头寨写生

纸本水墨设色
2018 年
44cm×56cm

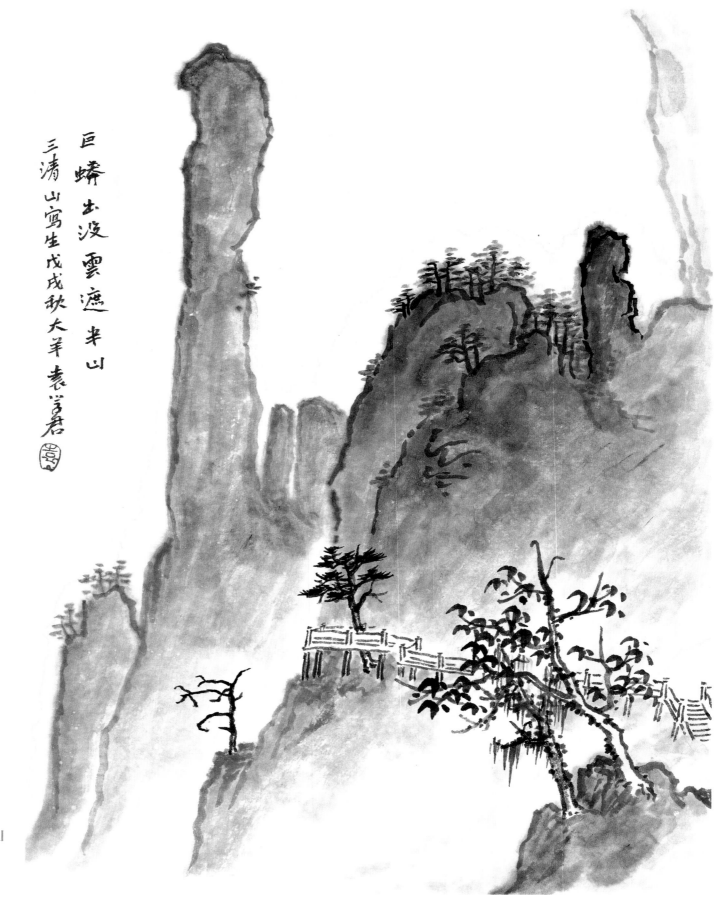

巨蟒出没云遮半山

巨蟒出没雲遮半山
三清山寫生戊戌秋大羊袁学君

纸本水墨设色
2018 年
45cm×34cm

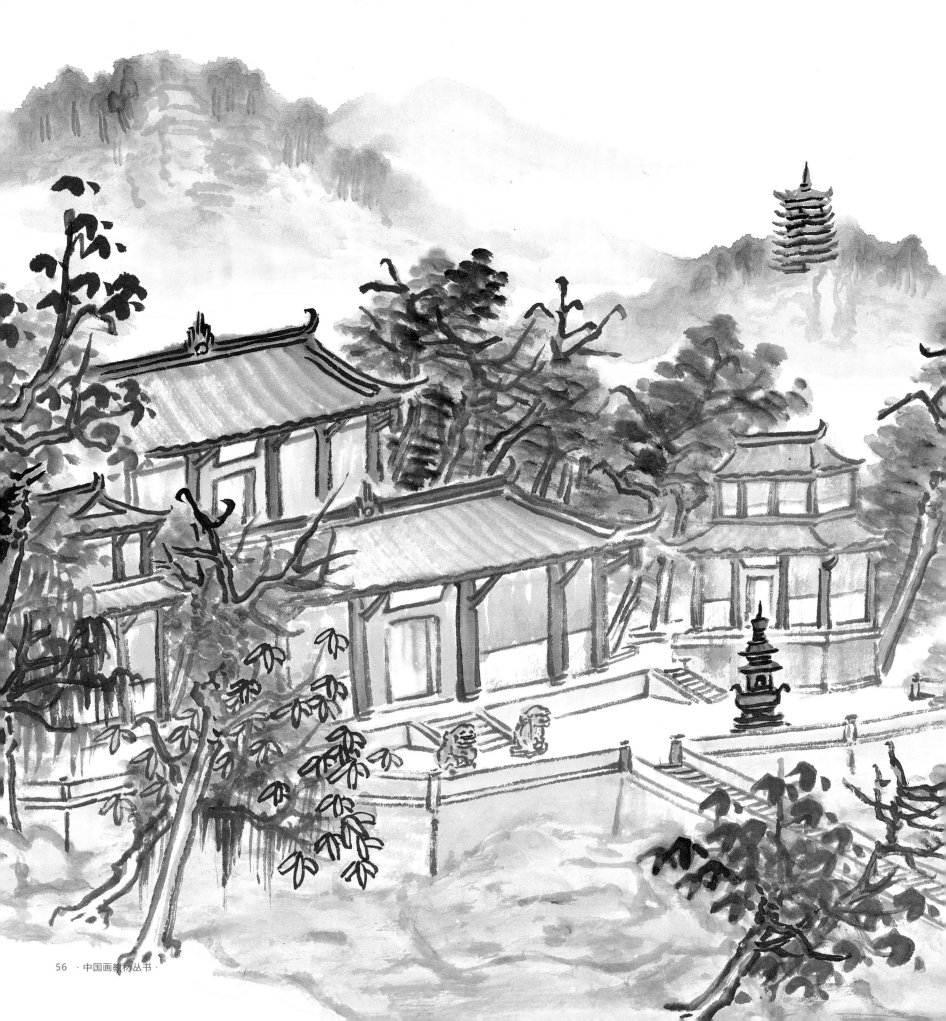

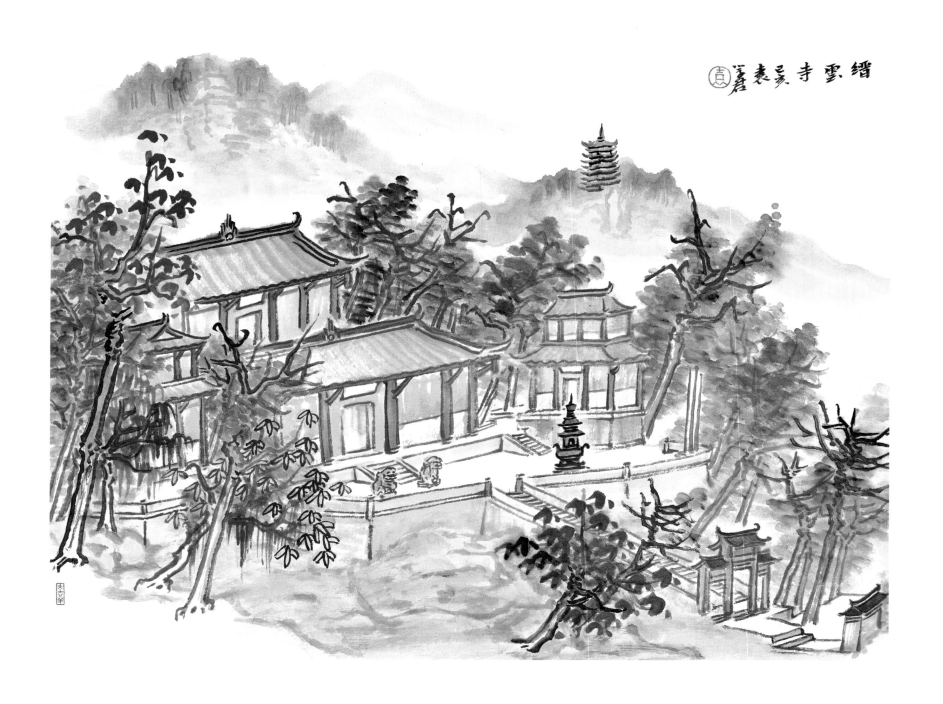

缙云寺

纸本水墨设色
2019 年
44cm×56cm

写生掠影

写生掠影

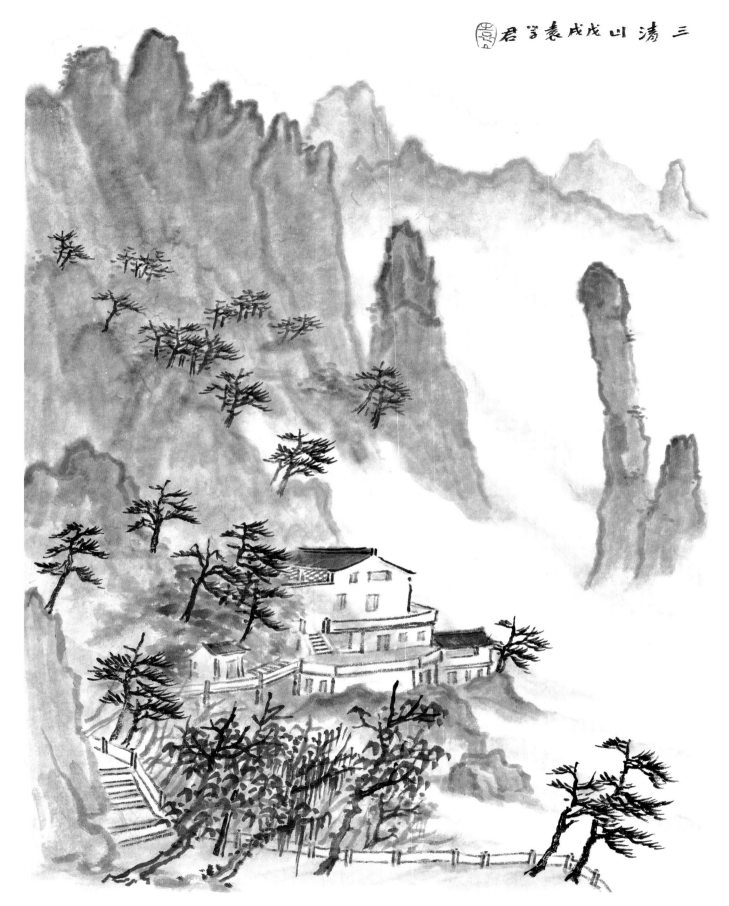

三清山

纸本水墨设色
2018 年
45cm×34cm

写生的构图

构图是一幅画面的框架

构图是一幅画面的框架，影响着画面的整体美和各部分之间的关系。谢赫将"经营位置"列入六法之一，足见其对构图的重视。一幅写生作品，局部无论刻画得多么生动，一旦构图不和谐，画面就失去了整体感，闹出"谨毛失貌"的笑话。那么，我们如何才能避免出现因构图不理想而影响整个画面美感的尴尬局面呢？之前我们说到，国画写生可以遵循一些经典的程式和法式，笔墨如此，构图也是如此。这些法式之所以经典，是因为他们符合我们共同的审美心理，无论从形式还是内容上都能够激发人的美感，具有永恒性的美，同时还可以不断得到创新和发展。传统国画的构图方式本来就是十分活泛的，取之不尽，用之不竭，聪明的画家懂得在传统构图法式的基础上去变化、去创新，往往在写生时会创作出让人意想不到的好作品。下面，我们就对一些经典的国画构图法则进行梳理和介绍。

首先需要明确的是，一般的写生作品与大型创作不同，往往画面篇幅不大，尺寸规格较小。表现的景物也并不需要多么气势恢宏、曲折萦回，简单明了的构图反而能够博取观者的眼球，具有清新可人、明白晓畅的特点。如果画家善于裁剪经营，那么画面亦可以达到小中见巧、匠心独运的艺术效果。

接下来，介绍几种写生时可以参照的传统国画构图方式，包括全景式构图、边角之景式构图、段迭式构图、对角线构图等。全景式的构图画面往往布白较少，内容丰富，力求将眼前所见之物

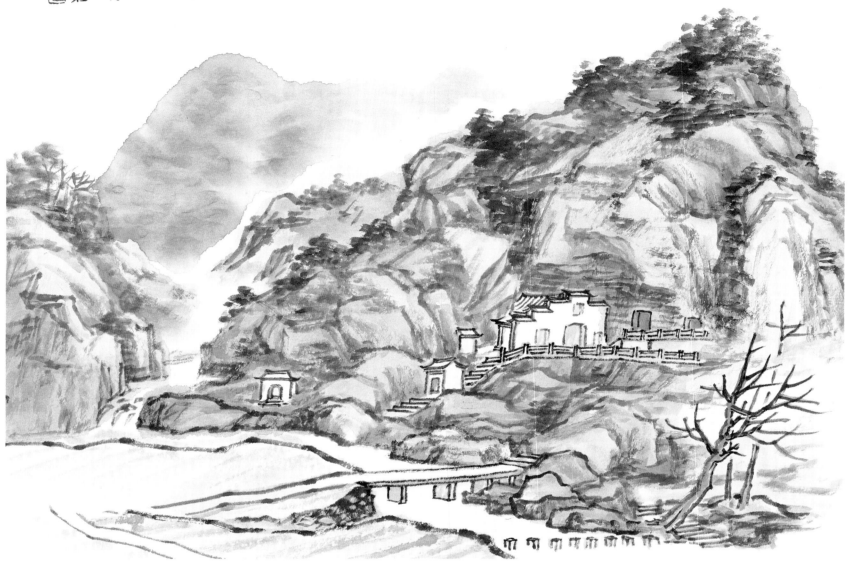

鸣凤河谷 　纸本水墨设色　2017 年　34cm×45cm

尽可能表现于画面之中，但是依然需要注意画面的虚实安排、宾主关系，要讲求对比，画面要错落有致。边角式构图要求能够善于剪裁，往往取重点对象进行刻画，其余部分要么留白，要么虚化。南宋马远、夏圭的作品，往往取边角之景，画面简洁洗练，构思奇巧，立意新颖，强调边角呼应，精于景物提炼，虚实对比强烈，深受时人喜爱和推崇。段迭式构图即"三迭两段"，往往

于竖幅作品中表现。所谓"三迭"，是指"一层地，二层树，三层山"，所谓"两段"是指"景在下，山在上，云在中，分明隔作两段"。在传统山水画中，"三迭两段"的构图形式十分多见，写生中亦可以运用。元代倪瓒善于表现独具个性的三段式构图，画面下方往往陂陀树木，中部留一大片汪洋湖水，上部为远山伏卧，整体意境荒凉萧瑟、清幽寂寥。与三段式构图在视觉上的相

对平稳不同，对角线构图则更加奇险、富于动感。山水画中，对角线构成式运用得较多，常见的如实角对实角、空角对空角，造成均衡的错位。这种构图方式实际上是均衡的一种变化，即打破了平衡的呆板处理，把一边上移，另一边下沉，造成高低错落的视觉效果，使画面充满变化。

除上述几种传统构图方式外，还有一种几何构图法，即将画面抽象概括为简易的几何图形，根据几何图形来安排物象位置。常见的构图方法有"之"字形构图，这种构图在花鸟、山水画写生中常见，往往能起到奇效；三角形构图，这种构图往往使画面错落有致，要注意的是布白与实景的空间安排，正三角形构图的画面比较沉稳，倒三角形构图画面比较灵巧；矩形、梯形等构图，画面饱满丰富，但要注意不能没有变化，避免画面过于臃肿充塞。

中国画的写生除了可以借鉴上述构图方式外，还要掌握一些布局技巧和原则，让画面尽可能生动、活泼，富有变化。

下面简要介绍五种布局原则：

一是开合争让，有开有合。

除了较为简单的左右开合、上下开合外，不同的开合方式相互组合，能够构成更为复杂而又整体的画面构图效果。

二是疏可跑马，密不透风。

所谓疏可跑马、密不透风，就是要求有大疏大密的对比关系。这里包括疏与密、聚与散、动与静、明与暗的种种对比，要求通过对比产生一种运动感、节奏感和韵律感，在布局中使画面更加富有变化。

三是计白当黑。

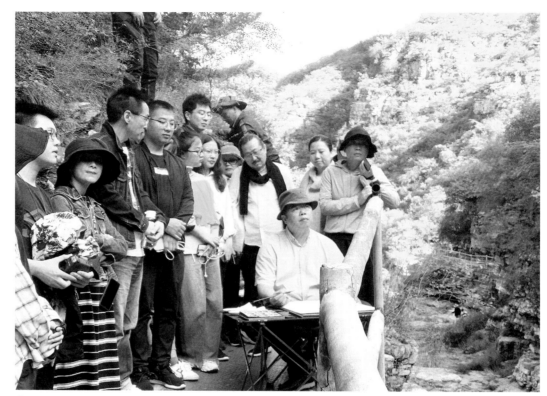
十渡写生

巧妙地运用空白，是中国画的一大特点，也是营造意境的主要方式。许多画家对空白处经营很用心，费尽心思把它当有画的部位去考虑。如画一条长桥卧波，桥身是黑，水便是白，桥身如何布置便很重要，位置合适，可以感到桥下的流水，引起对水的联想。类似这种空白，不是可有可无，也不是无话可说了，这是言外之言，物外之趣，意味无穷。

四是阴阳互补，虚实相生。

传统国画讲究"虚实相生"之法。虚实、阴阳是两对矛盾，有虚则实存，有实则虚生，这样才能达到生动自然的效果。"实"是指在画面上突出实实在在的主体，"虚"往往指处于次要的、远的、淡的、衬托的物象。"虚中有实，实中有虚"，它往往是画中的关键地方。观者往往从实处着眼，

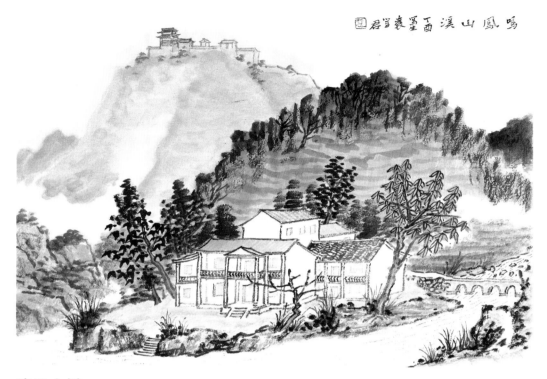

鸣凤山溪　纸本水墨设色　2017年　34cm×45cm

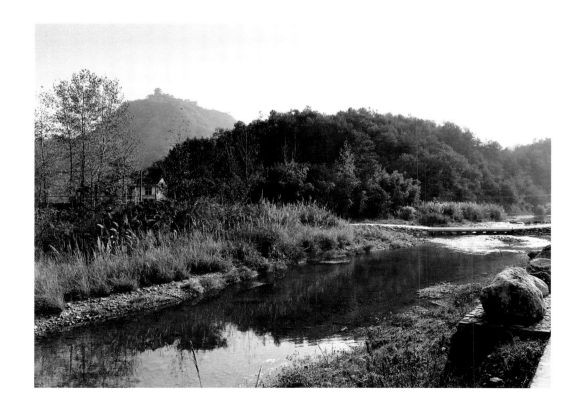

虚处留意，它能使人产生联想和想象，达到意外之意、画外之画的"虚境"。

五是藏景露景，补景点景。

写生可以根据对象来安排画面的主次位置。画中有藏也有露，既不能全藏，也不能全露，这样才能画外有画，不至于一览无余。然而何者该藏，何者该露，这要根据主题内容而定。一般说来，主要景物应该露，次要景物应该藏；主要情节应该露，次要情节应该藏。在以山石为主的画面中画一些树木做陪衬，这叫作补景；画中增加些游山玩水的人物做点缀，这叫作点景。总之，就是要让画面有可读性，增加画面的趣味性。

接下来，我再介绍国画写生可以借鉴的一些构图意识。

1. **骨架意识**：骨架是画面全局的基本形状，分为四种基本线和多种基本形。例如垂直、水平、斜线和弧线等。树立骨架意识，能够提高我们概括景物、提炼物象的能力。

2. **位置意识**：位置是指所画的对象位于边框的哪个位置，很多人第一个草图就是最后的结果，这是不对的。同样的边框，同样的素材，放不同的位置，对画面产生的空间的分割是不一样的，这需要反复推敲。

3. **边框意识**：画面一定要有边框，形象一定要跟边框发生关系，画面就不至于过于空洞，要能够让人引起画外有画的遐想。

4. **三七开意识**：形象碰边一般要在三七开的位置，也就是分割线段要有大中小之分。主要形象，要尽量放在三七开的位置。当然任何事情都不是绝对的。

5. **势的意识**：国画、西画都讲究式，在构图

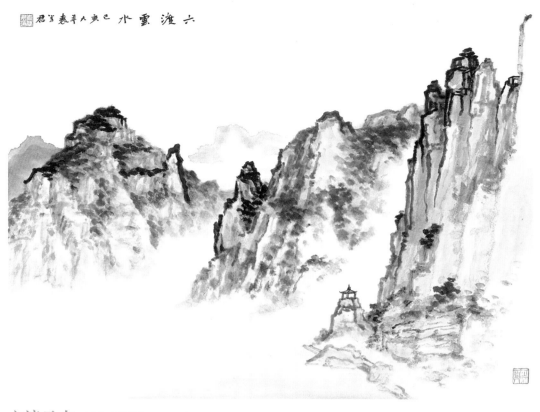

六渡云水　纸本水墨设色　2019 年　45×56cm

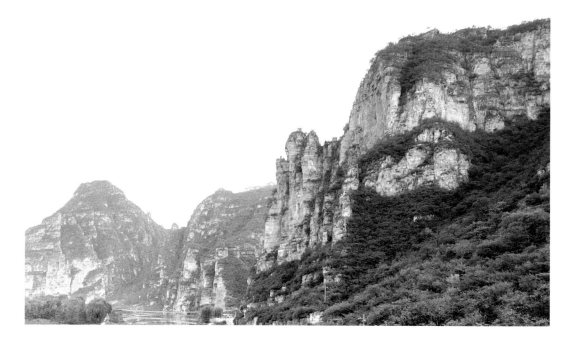

上是共通的，横式也就是水平式，竖式也就是垂直式和斜式。用其中任何二式或三式均可组织出更加丰富复杂的构图，但要注意对立统一规律的运用。

6. **出的意识**：绘画要想让评委认可、观众爱看，就要做到"外形整、内部丰富"，要研究如何让观众看、长时间看、多次看。

7. **正负形意识**：负形和正形具有同等重要的意义，负形好看了正形才能好看，抠负形是很好的办法。

8. **量的意识**：就像电影中的主角、配角、群众演员，角色不一样戏份就不一样，主体要突出，其他为辅，量上也要符合三七开原则。

9. **欲左先右、欲上先下意识**：左边这样画了右边就不要这样画，上边这样画了下边就不要这样画，养成左右、上下连起来看的习惯。

10. **画面意识**：看到的不是具体形，而是黑白灰、点线面、聚散。黑的点、黑的线、黑的面，一白、二白、三白，灰的聚、灰的散，注重画面的构成形式然后再画。

11. **画眼意识**：无论画多大，画的东西有多少，都要突出一个重点，其他为辅，都要为重点服务，不能相互"抢戏"，要突出画眼。

除树立上述一些原则、意识外，在写生实践过程中，还要注意随机应变，法式、原则、意识是定法，但也是活法，尤其是面对变化万端的自然之景时。所以，在写生时还要注意自觉拉开和调整画面，让画面在原本的构图基础上更具层次感，让物象间的距离产生更多的变化，做到变化中有和谐，整体中见局部。

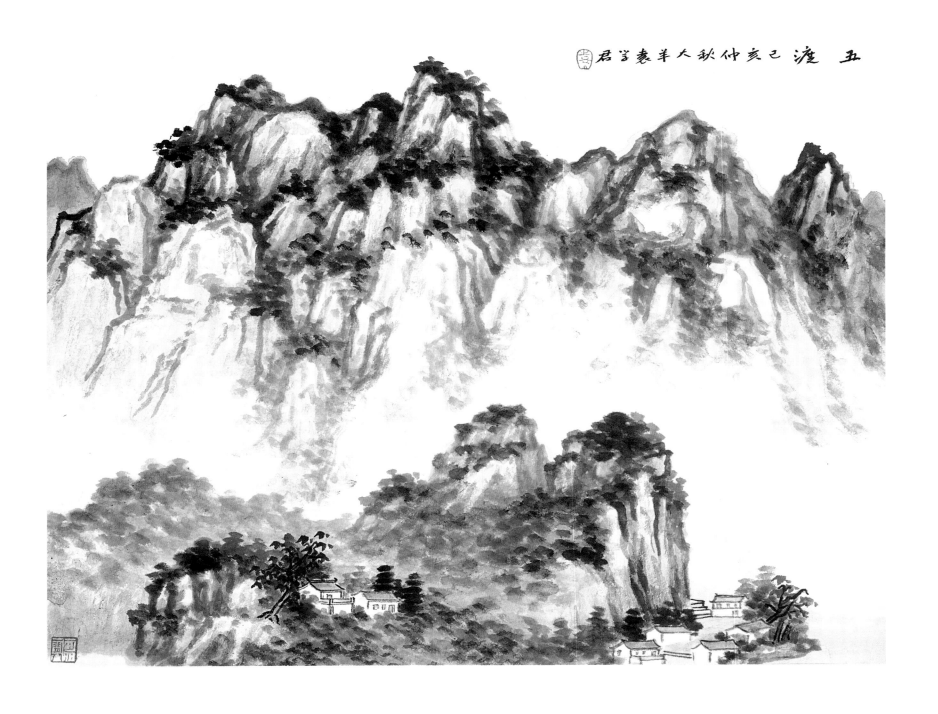

五渡

纸本水墨设色
2019 年
45cm×56cm

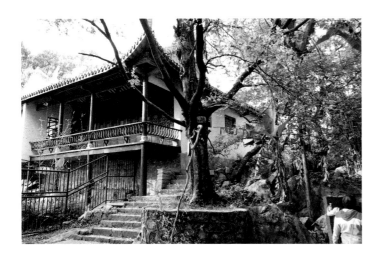

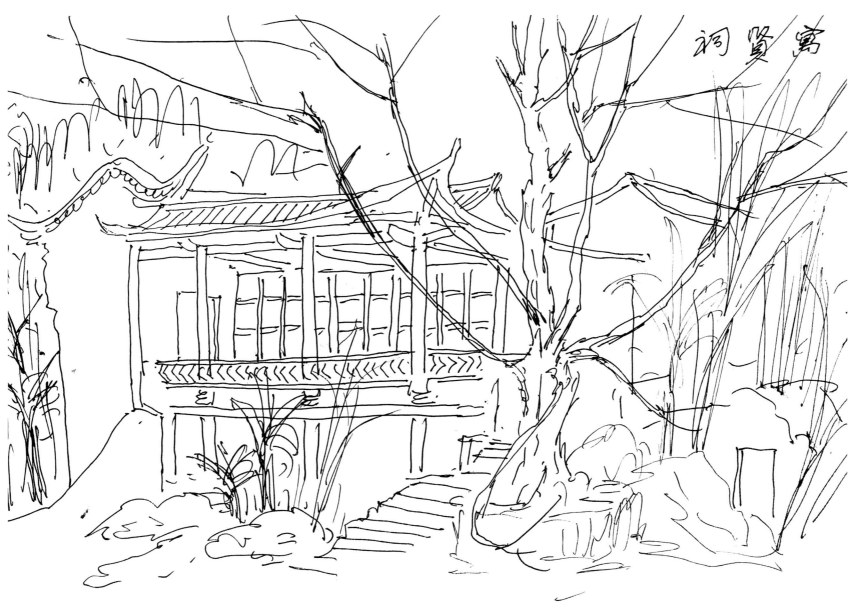

寓贤祠　纸本水墨设色　2017 年　44cm×56cm

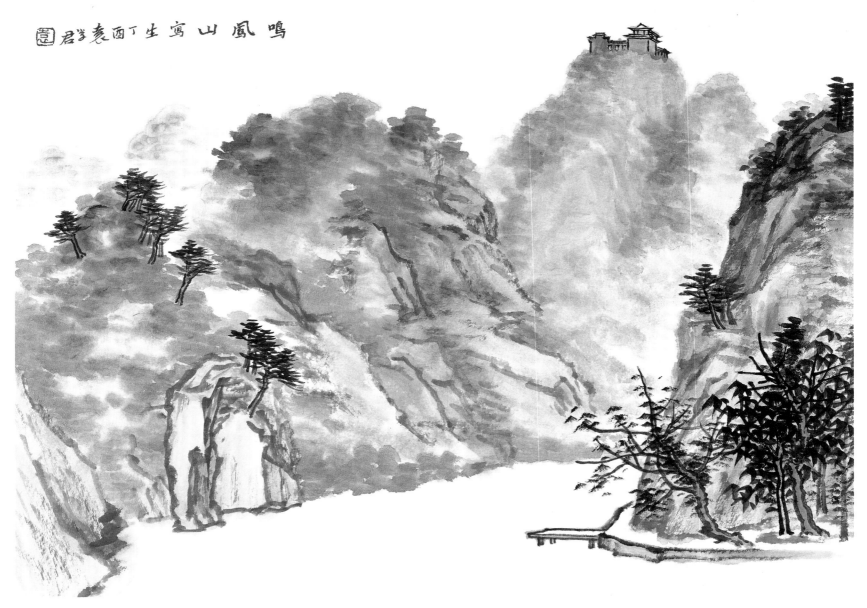

鸣凤山写生　纸本水墨设色　2017年　34cm×45cm

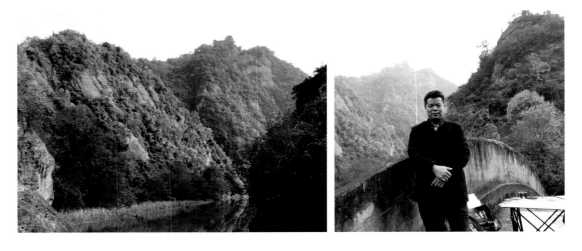

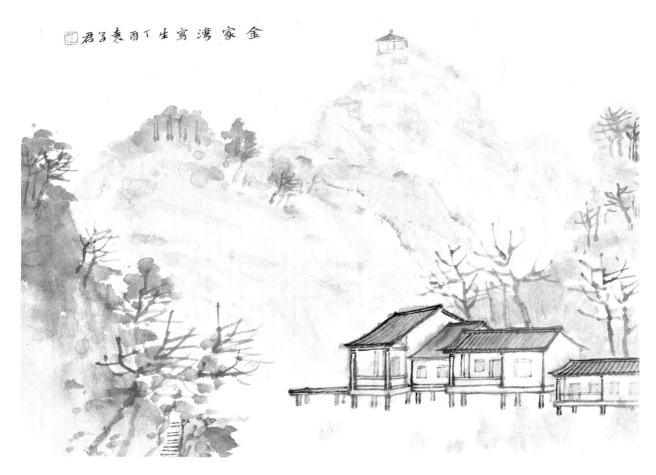

金家湾写生 君写袁雨丁生写湾家金

纸本水墨设色
2017 年
34cm×45cm

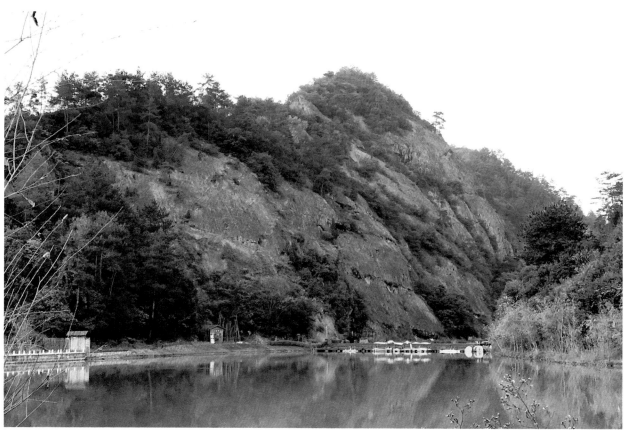

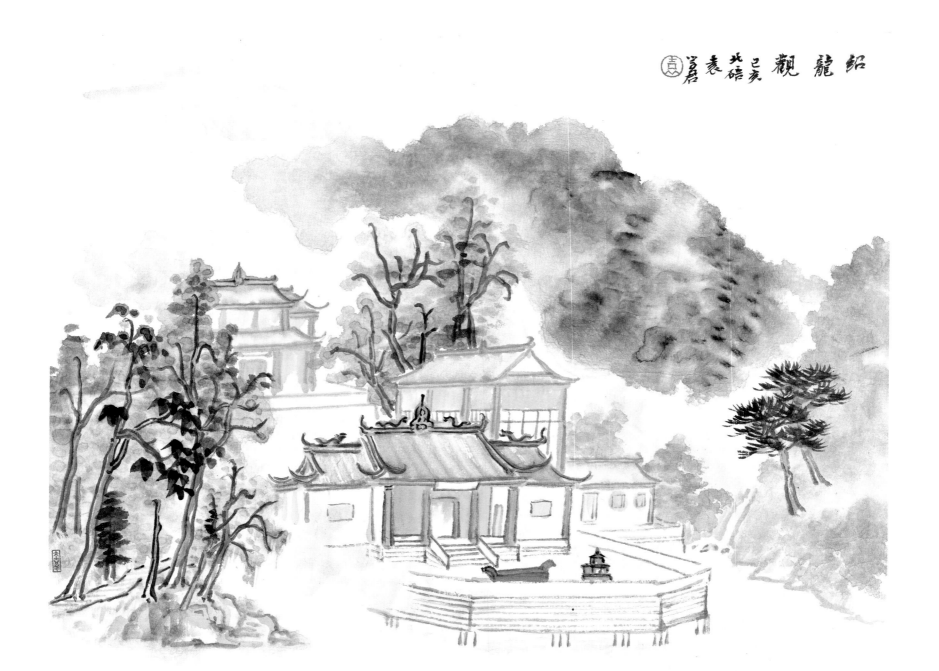

绍龙观

纸本水墨设色
2019 年
44cm×56cm

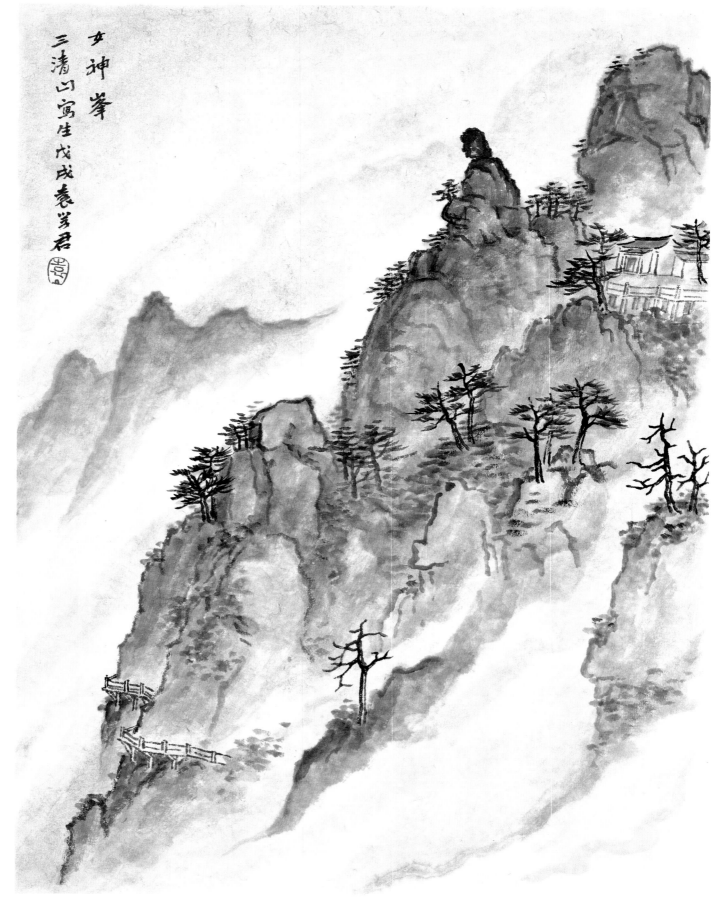

女神峰

纸本水墨设色
2018 年
45cm×34cm

写生的笔墨

笔墨是中国画特有的艺术语言和表现方式

笔墨是中国画特有的艺术语言和表现方式，是中国艺术独有的审美范畴。笔墨即不同的运笔方式表现出不同的线条形态，浓淡干湿的用墨在画面上表现出来的不同效果。古人有"墨分五色""墨分五彩"之说，唐人更是认为"运墨而五色具"，黄宾虹有"五笔七墨"之说，这些说法对中国画的笔墨问题进行了总结。中国画的笔墨问题，不仅仅是形式问题，更重要的是精神问题，笔墨精神才是笔墨问题的核心。正如上文所说的意境问题一样，笔墨亦是一个融合了个人修养、学养、品性、价值观、人生观等精神观念的东西，是形式与内容、主观与客观、物质与精神高度融合的东西。那么，我们如何才能将笔墨运用于写生当中呢？

如前所述，中国画的学习是从临摹到写生，由"师古人"再到"师造化"的一个过程，临摹的重点就是学习古人的笔墨。唐代张彦远在《历代名画记》中提出了"书画同体"，为书法用笔入画奠定了理论基础，此后元代赵孟頫明确提出文人画概念，大力提倡书法用笔。董其昌在《画禅室随笔》中提出传授系统，对南宗倍极推崇，极力宣扬文人画的笔墨修养。元明清三代，诗书画印四位一体的文人画逐渐成为了画坛主流，诗、书、画、印在形式上相互影响，相互借鉴达到了前所未有的高度。中国画的用笔方式来源于中国书法的运笔方式，这一理念深为文人士大夫赞同。"平如锥画沙、圆如折钗股、留如屋漏痕、重如高山坠石"的书法用笔理论，和绘画用笔理论，

自贡写生

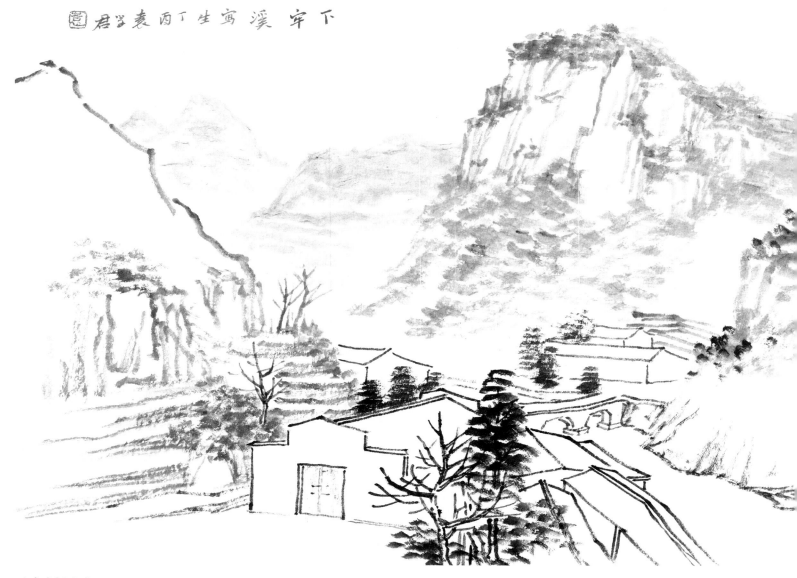

下牢溪写生　　纸本水墨设色　2017 年　34cm×45cm

大大丰富了中国画笔墨的造型形态，加强了中国画笔墨的表现力。因此，只有大量临摹古画和临摹书法经典，才能够增强笔墨修养，为写生打好坚实的基础。

董其昌说："以蹊径之奇怪论，则画不如山水；以笔墨之精妙论，则山水绝不如画。"这句话很好地道出了笔墨与自然景物的关系，为我们将笔墨与写生相结合作出了理论上的指导。正是因为自然景物千变万化、形态各异，所以如实模仿绝不是法，要将客观物象一个不漏地搬入画面之中是照相，而不是绘画。绘画之所以高于自然，

是因为笔墨的高妙，笔墨中融入了书法用笔的精神和书法用笔的美感，融入了人的主观情思和主观态度，让自然山水相形见绌，这才是我们在写生当中应当追求的。

"平、圆、留、重、变"的书法用笔，丰富了画面的线条美，增加了写生作品的可读性，增添了写生的趣味性，提升了写生的境界和深度。"浓、淡、泼、破、积、焦、宿"的墨法，则让我们面对不同距离、不同深度的自然对象，有了自由表现的方法。唐人讲"运墨而五色具"，认为仅仅用不同的浓淡墨色就能表现五光十色的大

千世界，对玄素之美大为赞赏。这种清雅之风自王维、张璪始，对后世山水画发展面貌产生了巨大影响。相较之颜色，墨更能够代表中国画的内在精神，也更合乎平淡天真的自然状态。淡墨清新而不纤弱，浓墨醒目而不火气，破墨浑朦而不滞涩，焦墨提神而不碍目。正确掌握墨法的画家，在写生中能够把光怪陆离的"芸芸众生"和谐地融入画面，使之在变化中有统一，平静中有生气。

除此之外，不同的墨法还能表现自然景物的远近层次。淡墨能够表现远山，也能够表现虚景；浓墨可以表现近景，也能表现实景；破墨、泼墨能够表现朦胧之景；积墨更是可以画出众多不同层次。李可染说："积墨法往往要与破墨法同时并用。画浓墨用淡墨破，画淡墨用浓墨破……其中最重要的一点是整体观念要强。何处最浓，何处最亮，何处是中间色，要胸有成竹。"

还有一点需要注意，古人讲笔墨，说要"无起止之迹"，因为客观事物都是浑然一体，没有什么从何处起与在何处止的说法。古人还说："用笔贵在无笔痕"，看来颇为费解。既然用笔作画，又讲究有笔有墨，怎能说无笔痕呢？这并不是说画法工细到不见笔触，而是说笔墨的痕迹要与自然形象紧密结合，笔墨的形迹已化为自然的形象。笔墨原本就是由客观物象而产生，笔墨若脱离客观物象就无存在的必要了，在写生过程中这一点尤其值得我们注意。

综上所述，我们还能总结一条，即笔墨是活的东西，虽依法式却能运转变通，清代《芥子园画传》中对山、水、树、石等各种物象规定了具体的笔墨法式，但是，这些法式并非是让人原样照搬。例如，在山石谱中便有画石下笔法及层累取势法，余所谓一字金针曰"活"者，也就是说所有的笔墨法式都是活的。又说："一笔初下，具有磊落雄壮气概，一笔须有数顿，使之矫若游

自贡写生点评作品

龙。先用淡墨勾框，再以焦墨破之，石廓如左既勾浓，则右宜稍淡。以分阴阳向背。千石万石，不外三五其法。"从中可以看出笔中要有气概，墨要能分阴阳，就是强调笔墨要有生命，法是定式，但笔墨却可活，故能从三五其法中变幻出千山万石。元代黄公望的披麻皴师法董源而变董源清润之笔为渴笔干皴，具有一种苍茫简淡之气。而王蒙也同样是师法董源，但又创造出了独具特色的解索皴和牛毛皴，秀润中见繁茂，苍茫中显沉厚。所以，古人所留下的经典笔墨法式，既是我们学习的对象，也是我们变化发展的基石。写生给我们提供了最好的条件，让我们可以在自然中去寻找与创造，做到学古而不泥古，借古开今，变古法而为我法。

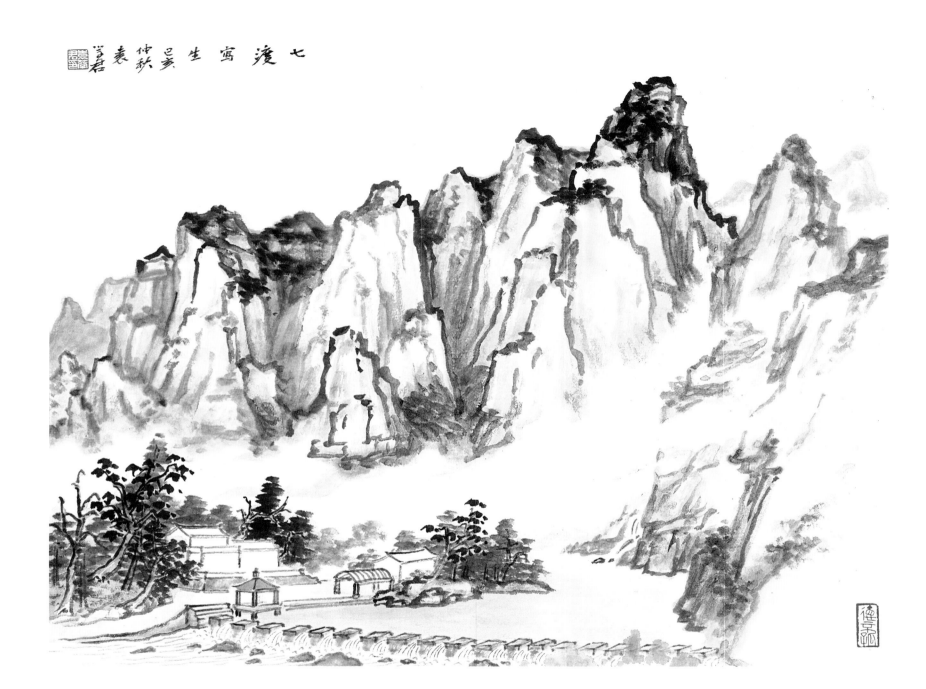

七渡写生

纸本水墨设色
2019 年
45cm×56cm

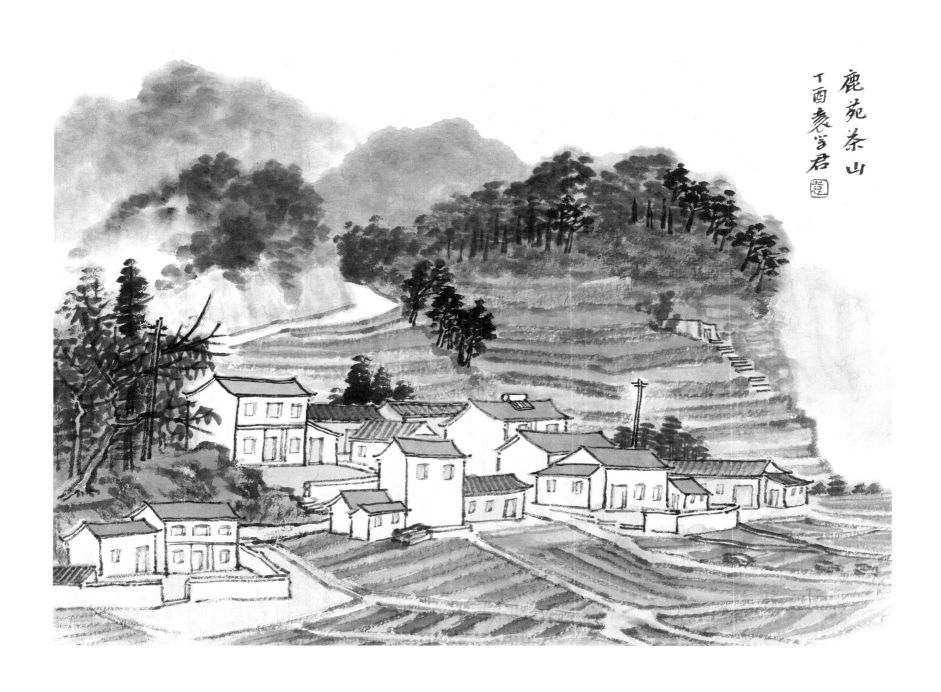

鹿苑茶山

纸本水墨设色
2017 年
34cm×45cm

龍 河 邨 丁酉袁学君

龙河村

纸本水墨设色
2017 年
34cm×45cm

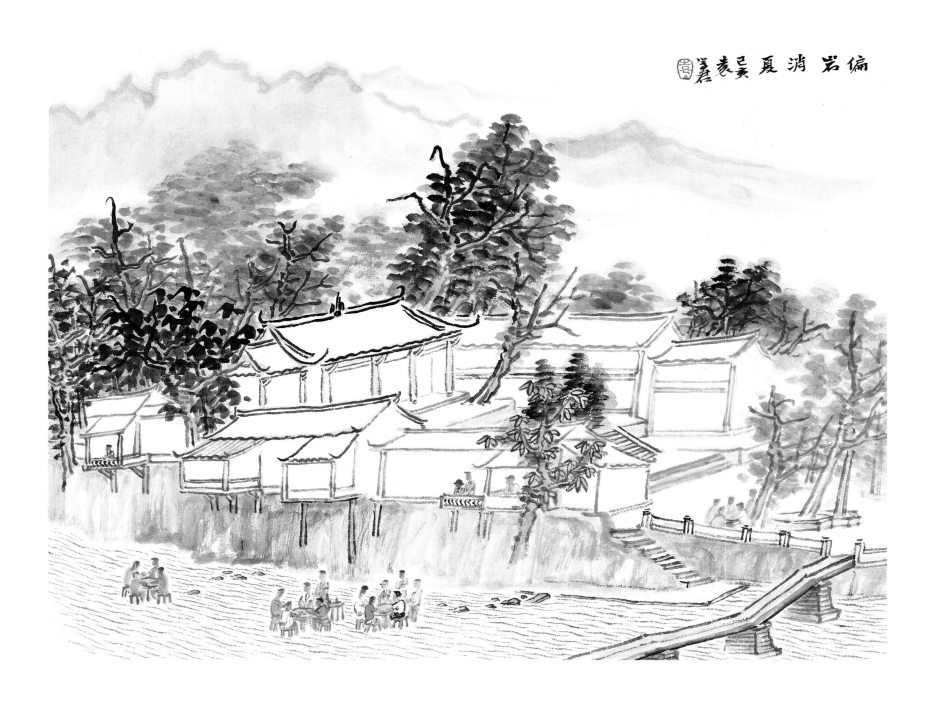

偏岩消夏

纸本水墨设色
2019 年
44cm×56cm

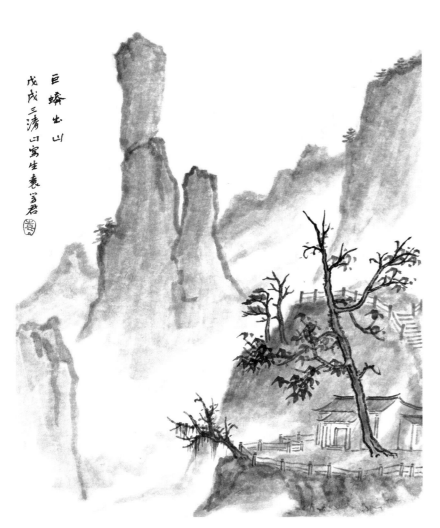

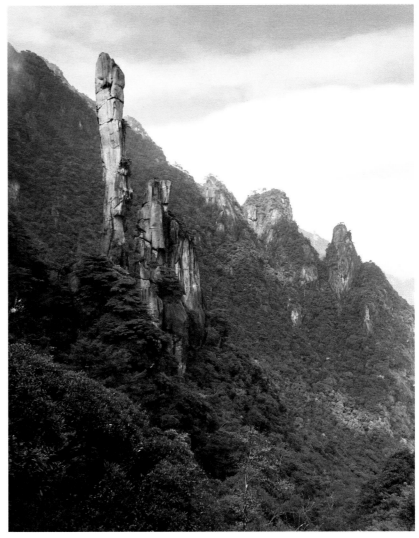

巨蟒出山

纸本水墨设色
2018 年
45cm×34cm

漏底村

纸本水墨设色
2018 年
34cm×45cm

重庆人文科技学院学术讲座现场

写生的色彩

坚持传统与创新相结合的用色观念

中国传统山水画的色彩发展，经历了由浓到淡、由重视青绿向重视水墨的转变过程。山水画由隋唐到宋元，再到明清，文人山水越加受到士夫阶层的重视和肯定。董其昌的《画禅室随笔》对中国山水画作了明确的分野，提出了著名的南北宗论，以李思训、李昭道始，至北宋赵伯驹、赵伯骕以及南宋四家等，为北派青绿山水一脉；以王维始至荆、关、董、巨，米家父子再至元四家，为南派文人山水一脉。在南北宗论中，董其昌"崇士气、斥画工，重笔墨、轻丘壑，尚率真、轻功力，尊变化、黜刻画"，文人山水画的地位得到了前所未有的提高，而青绿山水画的价值则受到了贬抑。

青绿山水画以石青、石绿为主，赋色或浓丽或典雅，往往反复渲染，用笔精细工整，整体面貌富丽堂皇。文人山水画则以浅绛、水墨、小青绿山水较多，赋色清新淡雅，追求平淡天真的文人意趣。其中，浅绛山水以赭石、花青为主要用色，讲求在墨稿的基础上略施淡彩，虽简淡却不简单，虽清雅却不轻浮，色不碍墨，墨不碍色，墨色交融，高古苍华。而水墨山水则纯以水墨作画，基本不施色彩，画面整体主要呈现黑、白、灰三种层次，唐王维开水墨山水之先河，为南宗山水定下了基调。水墨山水熔禅宗精神与道家精神于一炉，黑

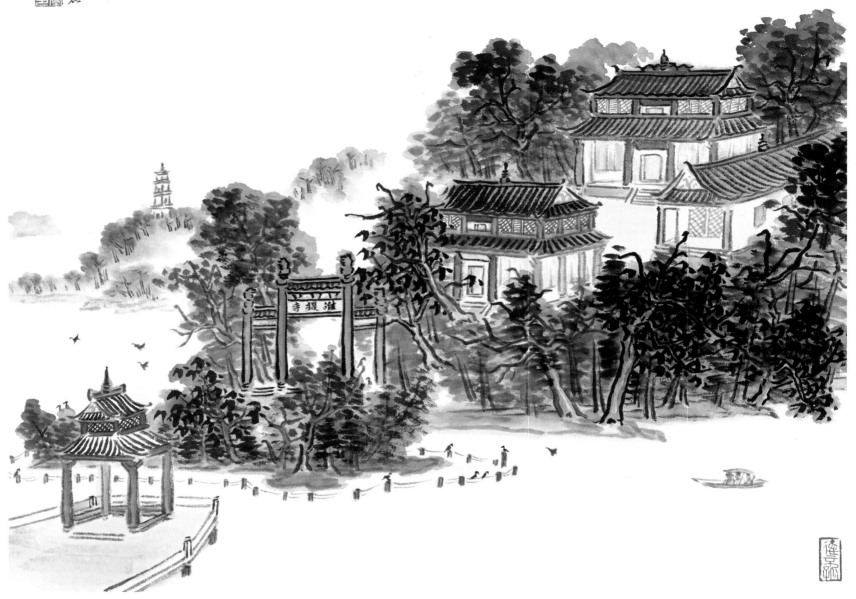

西湖毕提阁写生

纸本水墨设色
2019 年
44cm×56cm

白之美既是玄素之美，亦有空灵之趣，道家的"为无为，事无事，味无味""五色令人目盲，五音令人耳聋"，佛家的"色不异空，空不异色""诸法空相"是水墨山水产生的理论依据。纯水墨山水较之浅绛山水更加强调笔墨的意趣和表现力，更需注意意境的营造和虚实关系的处理，在水与墨、黑与白的交相辉映中，凸显出淡泊无为、清心寡欲的精神境界。小青绿山水以其用色清丽典雅，去贵气而亲自然的格调深受文人士大夫的喜爱，其用色虽亦以石青、石绿为主，但讲求轻敷薄染，绝不过分雕琢，这些都与文人墨客意气相合，故在文人画中占有一席之地。浅绛、青绿和水墨是传统中国山水画的三大类型，以上是对这三种类型山水画总体用色特点的概括。传统山水画用色还有许多细节上的要求和方法，各种树石杂草、楼台屋舍、点景人物、车船鸟兽等物象，在赋色方法和用色种类上都十分丰富，我在专著《〈芥子园画传〉中的山水画法式研究》中对其进行了梳理和总结，在此不做赘述。

我之所以要在本讲中强调传统山水画的用色，是因为中国画写生的用色离不开对传统山水画用色的继承。今天，国画的颜色种类远比古代丰富，国画颜料的制作方式也更加多元化，有众多品牌供人挑选，国产的、进口的，各种配色琳琅满目、层出不穷。当代山水画写生的用色方法，也随着画家们的创新和颜彩制造业的进步而发生着变化，纯色与复合色的交替运用，冷暖调子等西方色彩概念的影响，写实精神的渗透等对山水画写生的用色提出了更多、更高要求。面对当下这种写生用色趋势，我认为，"守正创新"是目前我们应该坚持的写生用色理念。首先，我不反对创新，在写生中运用新的颜料和更加丰富的色彩，不仅能够丰富国画的表现力，贴近生活与自然本身，还能够增加写生趣味，调动画家的创造

力和想象力，这些都是值得我们在写生中去尝试和发展的。但是，国画有着悠久的历史，有着它之所以区别于其他画种的特点和个性，更重要的是，传统国画的用色里积淀着厚重的中国文化底蕴，浅绛、水墨和青绿山水的用色是千百年来中国人智慧的结晶，是中国人对多彩缤纷的意象世界在心目中所做的高度概括和提炼，具有永恒的美和意蕴。除此之外，传统国画的赋色技法也十分重要，技法的施用决定着赋色的最终面貌，无论是层层积染，还是轻敷薄染，还是晕染、烘染，都有着各自不同的效果，能够为国画写生提供多种选择。如果将传统赋色技法与现代色彩理念相结合，将传统山水画用色与现代国画用色互补，一定能够让我们的写生作品呈现出新的面貌，达到新的高度，获得新的生命。

坚持传统与创新相结合的用色观念，是当代

讲座课堂

三峡大学《写生与创作的转化》讲座

写生在形式方面的要求。我接下来再谈一谈"中华五色观念"以及"西方对比色概念"对写生的借鉴意义。

所谓五色，即青、赤、黄、黑、白，是组成一切色相的基本色，叫五正色，刘熙《释名·释彩帛》："青，生也，象物生时色也。""赤，赫也，太阳之色也。""黄，晃也，犹晃晃象日光色也。""白，启也，如冰启时色也。""黑，晦也，如晦冥时色也。"古人常用生活中的物象来表现五色。五色系统是基于传统的五行说，五行指金、木、水、火、土五种物质，相对应的五色分别是白、青、黑、赤、黄。五行中的五种物质产生了万物，同样，五色也是一切色相的起源，产生了世间所有的颜色。由此可知，中国人崇尚五色是因为五色是所有颜色的起源，是万色之母。在古今中国的绘画与服饰中，五色无处不在，汉代帛画上的朱红色，张萱《虢国夫人游春图》中贵族妇女服饰的青色、黄色，李昭道《明皇幸蜀图》、王希孟《千里江山图》中的青绿色，唐以后历代帝王的服饰颜色，这些都是五色在中国艺术中的运用。五色对应五行，五行各有品性，木有生长发育之性；火有炎热、向上之性；土有和平、存实之性；金有肃杀、收敛之性；水有寒凉、滋润之性。由五行生出的五色自然也就具有极强

的象征意义。无论是在写生中还是在创作中，我们能够多用一点传统五色的元素，不仅是对中国画色彩的继承，更是对中国优秀传统民族精神的发扬。

所谓对比色是指在 24 色相环上相距 120 度到 180 度之间的两种颜色，称为对比色。也可以这样定义对比色：两种可以明显区分的色彩，叫对比色。包括色相对比、明度对比、饱和度对比、冷暖对比、补色对比等，是构成明显色彩效果的重要手段，也是赋予色彩以表现力的重要方法。其表现形式又有同时对比和相继对比之分。比如黄和蓝、紫和绿、红和青，任何色彩和黑、白、灰，深色和浅色，冷色和暖色，亮色和暗色都是对比色关系。受现当代艺术影响，对比色概念在现代美术领域中运用广泛，服装、建筑、家居、美术、广告等设计中越来越多地运用现实中的对比色。从马蒂斯作品中的强对比，再到莫兰迪的弱对比，他们的作品体现出有别于希腊艺术的另一种"单纯与静穆"，简单、明快的对比色运用，赋予现代艺术乃至现代生活全新的意义。在简洁中充满韵味，平凡而不平庸，西方对比色概念给我们最大的借鉴意义就在于此。在写生中如果能适当地用上对比色，能够让画面少一些含蓄内敛的柔靡之气，多一些张扬活泼的轻松氛围。

随着世界文化的深度交流以及自我文化的进一步觉醒，无论是对中国画写生来说，还是对中国画创作来说，都既是一种机遇，也是一种挑战。机遇在于我们有丰富的资源可以借鉴，挑战在于我们能否用好这些资源。我自己也在不断尝试，我从以上所述种种用色方法中去吸取营养，作出了"色当墨画、以墨为色"的新思路。我在近年来的不少写生创作中，将颜色作为画面的主要构成因素，淡化墨的作用，或将墨也作为一种颜色

来用，借以丰富画面的色彩效果。比如我画中的树，树干就不再像传统画法那样先用墨线勾勒，而是直接用赭石等颜色来勾勒。再比如我画远山，不像一些比较传统的画法用淡墨去表现，我是直接用淡彩去画，用笔方式依然继承传统方法，讲究"五笔"的活用，只是将墨换成了色。我这样做，主要是想在写生方面做出一些新的突破，突破以往一味强调以墨为主的中国画表现方式。要知道，中国画不仅是水墨画，中国画拥有十分完备的色彩体系，中国画史是一部缤纷灿烂的、色彩纷呈的美术史，而水墨只是构成这部美术史中的一个重要组成部分。

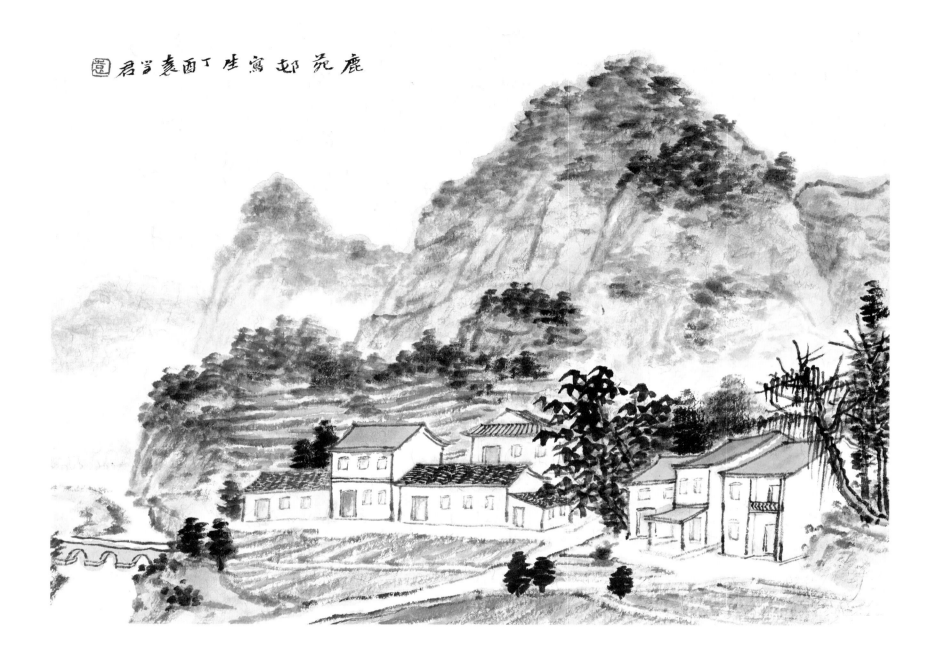

鹿苑村写生

纸本水墨设色
2017 年
34cm×45cm

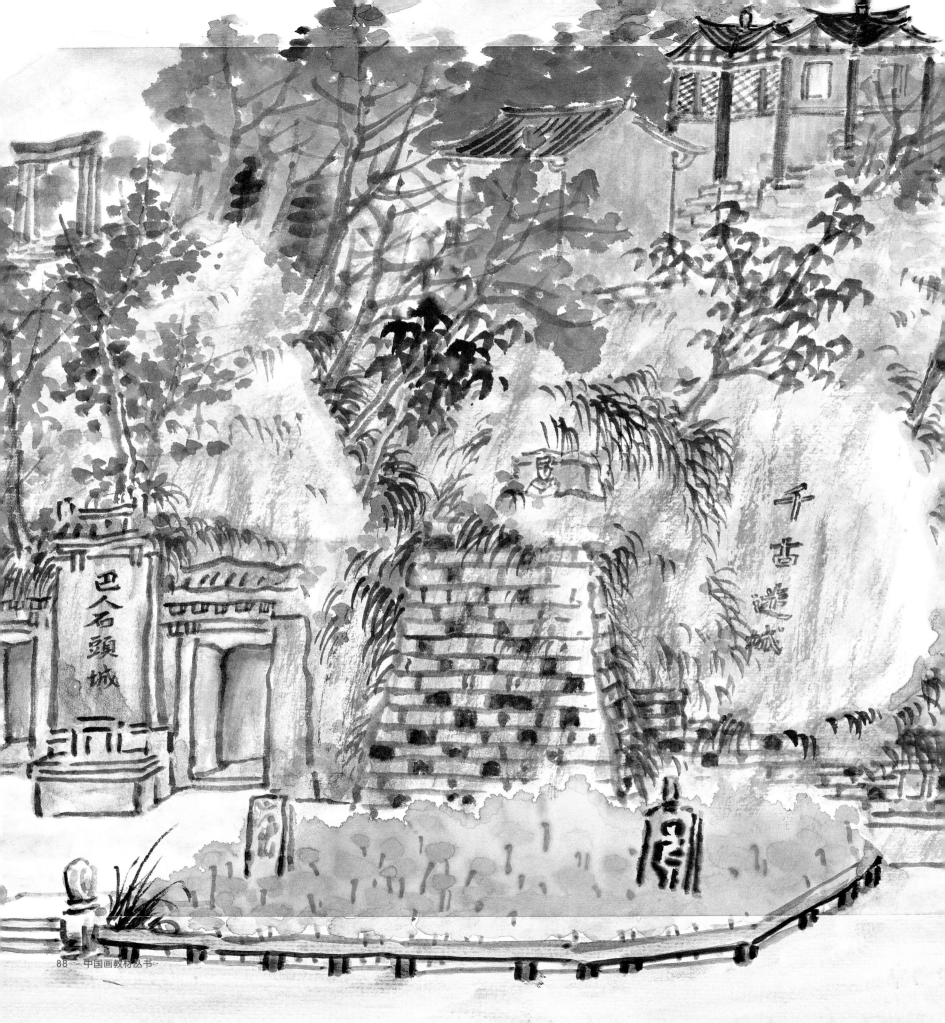

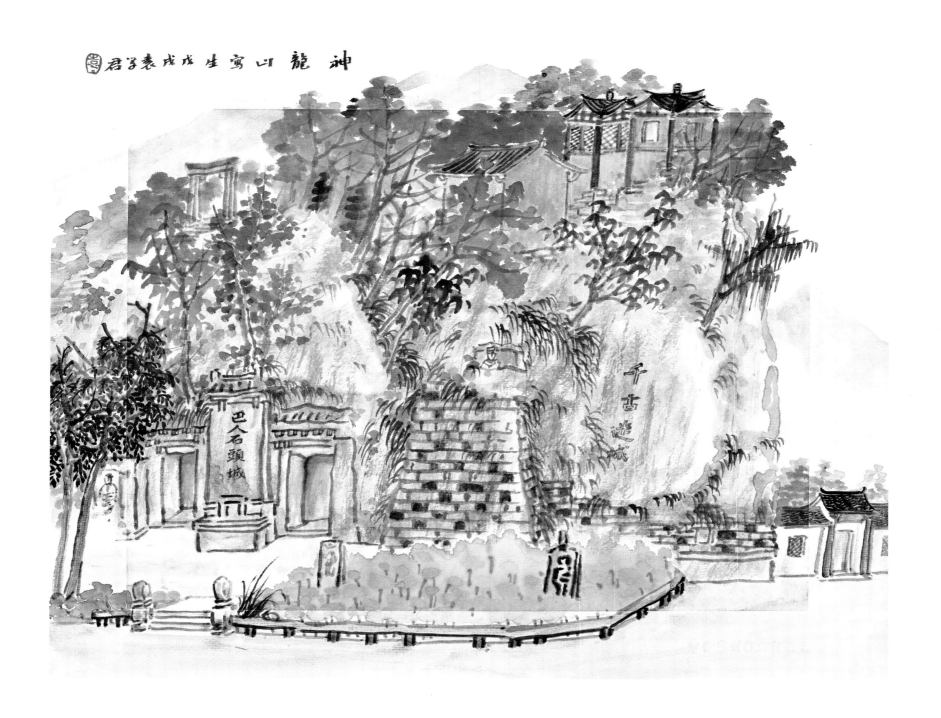

神龙山写生

纸本水墨设色
2018 年
44cm×56cm

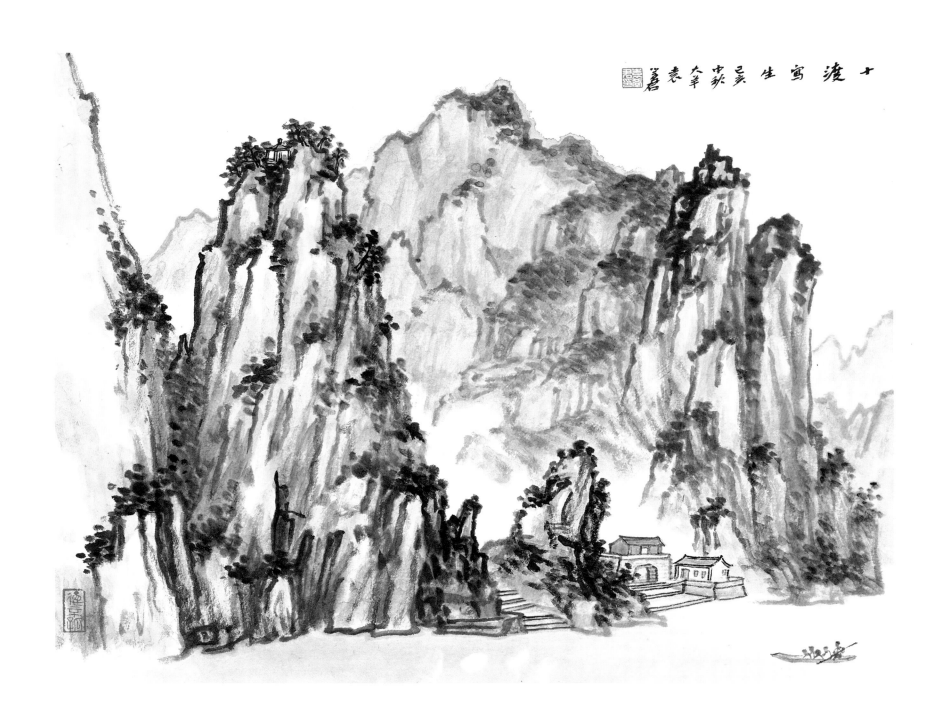

十渡写生

纸本水墨设色
2019 年
45cm×56cm

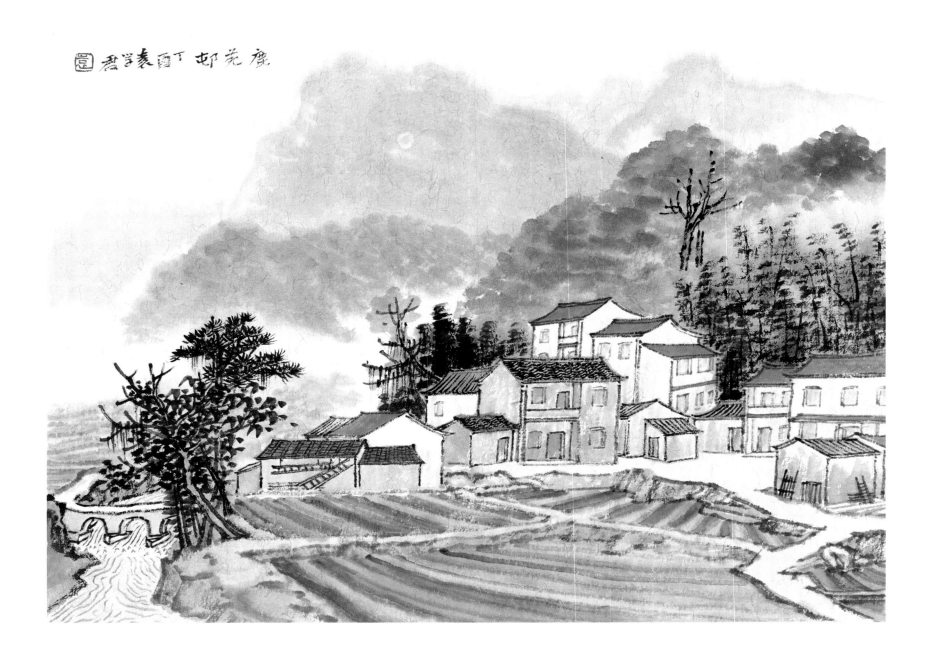

鹿苑村

纸本水墨设色
2017 年
34cm×45cm

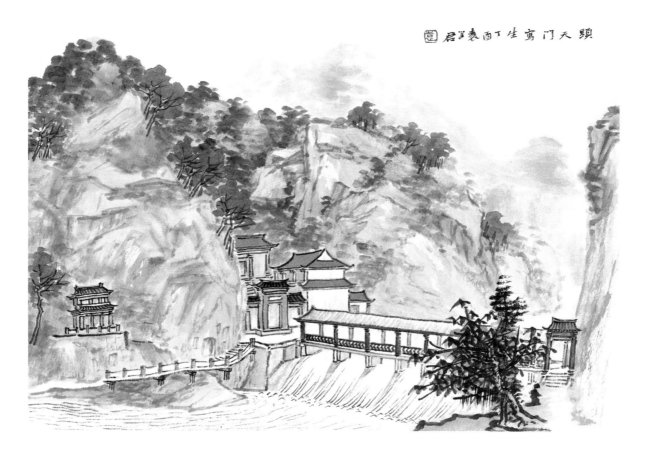

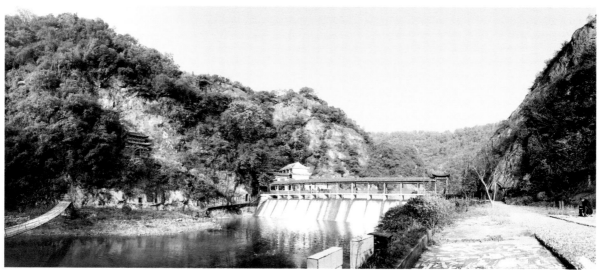

头天门写生

纸本水墨设色
2017 年
34cm×45cm

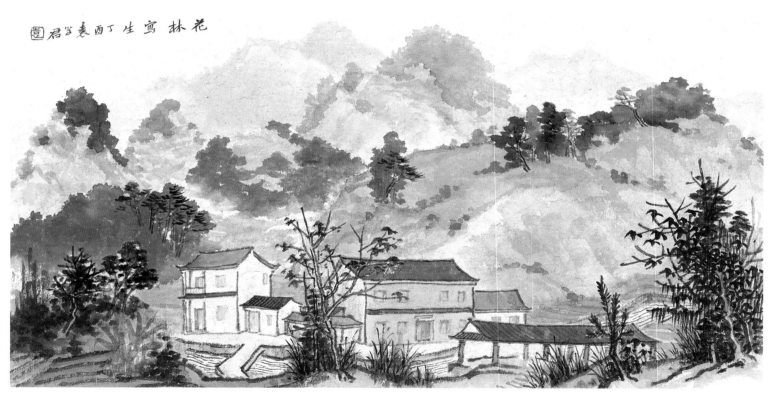

花林写生 丁酉生 君图

花林写生

纸本水墨设色
2017 年
33cm×65cm

写生的造境

造境是用独有的笔墨语言 将景物表现在画面上

写生中解读作品

前面已介绍了构图在写生中的重要性，现再谈一谈写生对造境的一些要求。首先需要明确的是，写生的造境与构图虽有联系，但造境意义更丰富，更深刻。构图是对画面各部分因素的位置安排，而造境除了对位置的安排外，还需要考虑意境的表现，即从单纯的写景过渡、升华到内心的造境，所以需要极强的主观精神和心灵意识，是用外在来表现内在，用客观来展示主观。顾恺之所著《画云台山记》云："中段东面，丹砂绝崿及荫，当使嵚嵚高骊，孤松植其上，对天师所壁以成涧，涧可甚相近，相近者，欲令双壁之内，凄怆澄清、神明之居、必有与立焉；下于次峰头作一紫石，亭立以象左阙之夹，高骊绝崿，西通云台，以表路，路左阙峰，似岩为根，根下空绝，并诸石重势，岩相承以合，临东涧，其西石泉又

见，乃因绝际作通冈，伏流潜降，小复东，出下涧，为石濑，沦没于渊，所以一西一东而下者，欲使自然为图；云台西北二面，可一图冈绕之，上为双碣石，象左右阙，石上作孤游生凤，当婆娑体，仪羽秀而详轩，尾翼以眺绝涧。"由此可见，古人为了画面能够准确地表达自己的心境，构思是何等的细腻，选景是何等的丰富，山石位置、亭台次序的安排，亦皆可见画家主观意志的导向性。

造境既然是造，就要与自然实景产生区别，中国画写生强调造境，也就是强调自然景物必须经过写生者主观心灵的选择，经过写生者主观地提炼、加工、改造之后，再融入写生者的主观情感和主观意识，然后通过写生者独有的笔墨语言，按照构图安排将景物表现在画面上，这就是中国画写生所讲的造境。通过内心的提炼、改造，笔

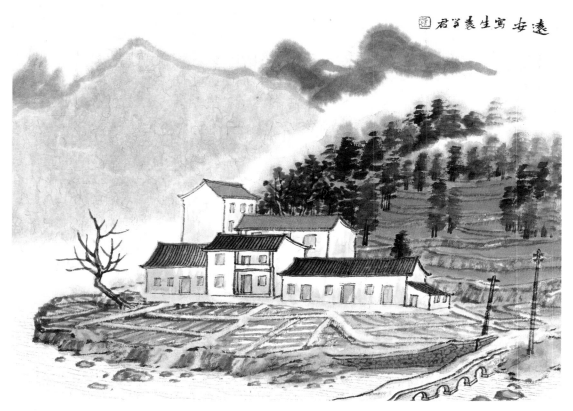

远安写生　纸本水墨设色　2017年　34cm×45cm

墨的刻画、变形，画中的景已不是客观的景了。甚至景物位置都可能发生变化，一切追随主观的安排，服从心象的表达，趋向意境的营造。一山峦，一水涧，一亭舍，一楼船，一古松，一磐石，在位置建构、时空交割上都带有画家强烈的主观意识。山水的起承转合，山石草木的衔接，画中山水形的位置陈列，因势造形、随形而出，渗透着画者强烈的主观意识。

　　从写景到造境的升华，是写生的一大难点，造境比之纯粹描摹物象的那种写生来说是更高级的阶段，造境是意境的营造，意境是情与景的高度融合。宗白华在《中国艺术意境之诞生》中引蔡小石《拜石山房词》中之句："夫意以曲而善托，调以杳而弥深。始读之则万萼春深，百色妖露，积雪缟地，余霞绮天，一境也（这是直观感相的渲染）。再读之则烟涛澒洞，霜飙飞摇，骏马下坡，泳鳞出水，又一境也（这是活跃生命的传达）。卒读之而皎皎明月，仙仙白云，鸿雁高翔，坠叶如雨，不知其何以冲然而澹，翛然而远也（这是最高灵境的启示）"。又引江顺贻评语："始境，情胜也。又境，气胜也。终境，格胜也。"可见，无论是情胜之境、气胜之境，还是格胜之境，三层意境之中都蕴含着巨大的人格魅力和精神力量。在写生过程中，只有能够达到心境的彻底澄明虚静，并能够做到"悟对通神""澄怀观道"者才能够真正达到由写景到造境的转变。

艾叶滩写生

纸本水墨设色
2018 年
34cm×45cm

自贡沱湾 戊戌三月袁字君

自贡沱湾

纸本水墨设色
2018 年
34cm×45cm

富顺西湖

纸本水墨设色
2018 年
34cm×45cm

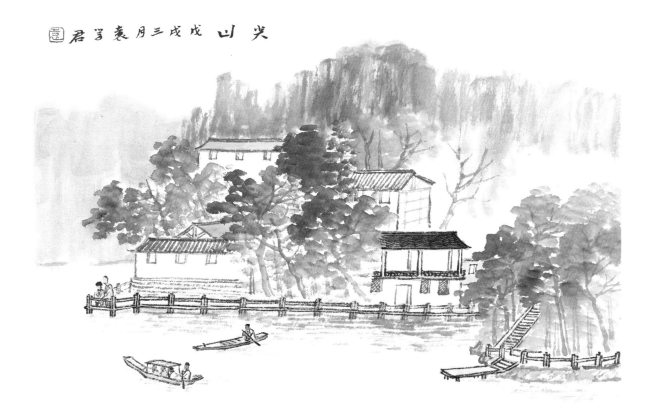

尖山

纸本水墨设色
2018 年
34cm×45cm

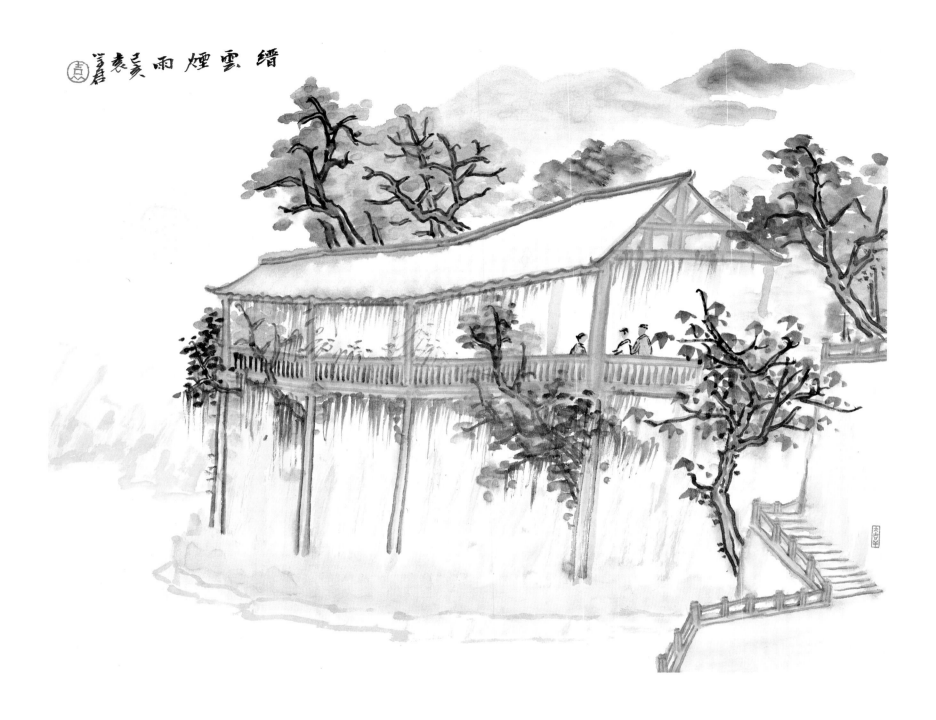

缙云烟雨

纸本水墨设色
2019 年
44cm×56cm

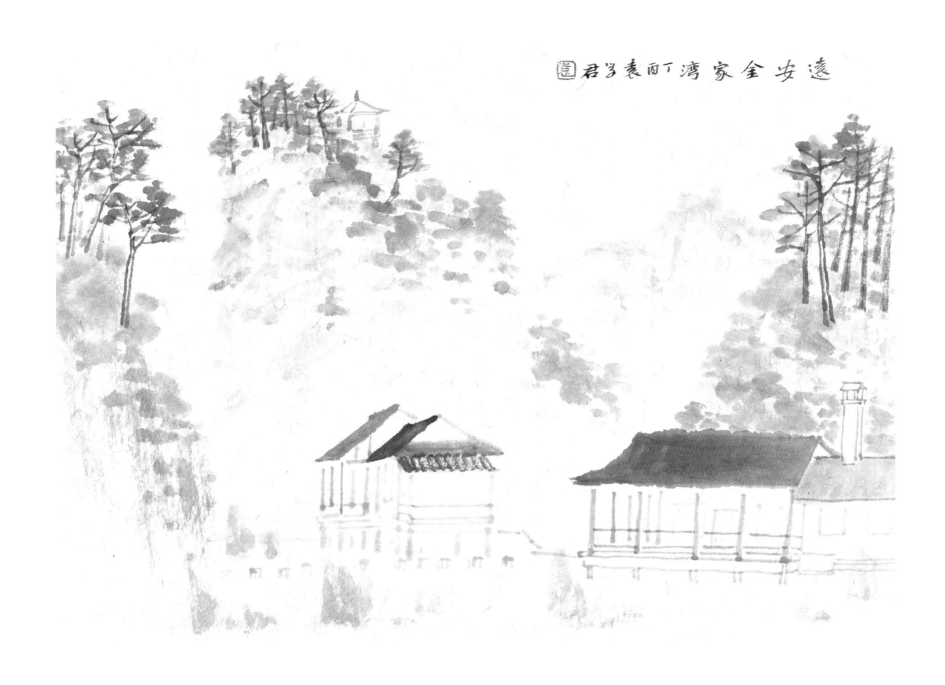

远安金家湾

纸本水墨设色
2017 年
34cm×45cm

三峡金家湾写生

第十讲

写生与创作的转化

要对写生与创作的定义有明确的理解

要弄清写生与创作的转化问题，首先就要对写生与创作的定义有明确的理解，只有弄清了写生与创作之间的区别和联系，才能够谈二者的转化问题。

古人讲"师造化""写真""度物象而取其真"，这些理念接近我们今天山水画写生的概念。今天我们说的山水画写生既包含古人"外师造化，中得心源""饱游饫看""澄怀观道"等意义，也包含20世纪初从西方美术思潮和美术教育体制中引入的写生的意义，它是一个融汇中西、二者互补的概念。但无论西方写生还是传统写生，都要求画家离开画室和书斋，去自然中作对景观照。传统中国绘画强调"目识心记""饱游饫看"式的写生，不一定要对景作画，而西方的写生则是直接将画板立于自然景物面前，对景进行描绘。荷兰风景画派、外光派、巴比松画派、印象派、

巡回展览画派在西方美术史上掀起了一次又一次对景写生的浪潮。元代黄公望在《写山水诀》中说："皮袋中置描笔在内，或于好景处，见树有怪异，便当模写记之，分外有发生之意。"从中可以看出，中国古人对于对景写生的重视程度。所以，写生必须是有主体和客体，有写生者和写生对象才能够被称作写生。

那么创作呢？创作不一定需要对景进行创作，可以脱离对客观物象的描摹，纯靠画家运用记录和联想等方法进行作画，创作更强调"创"，而非"写"，即创造出全新的艺术作品，在这个艺术作品中凝结着画家精湛的技法、巧妙的构思和丰富的思想情感。有人说国画创作较之国画写生要更高级，我认为写生也能画出笔墨高妙、意境开阔、情感动人的作品，只是在主题立意上，创作确实可以做到更宏大、更明确、更丰富和更

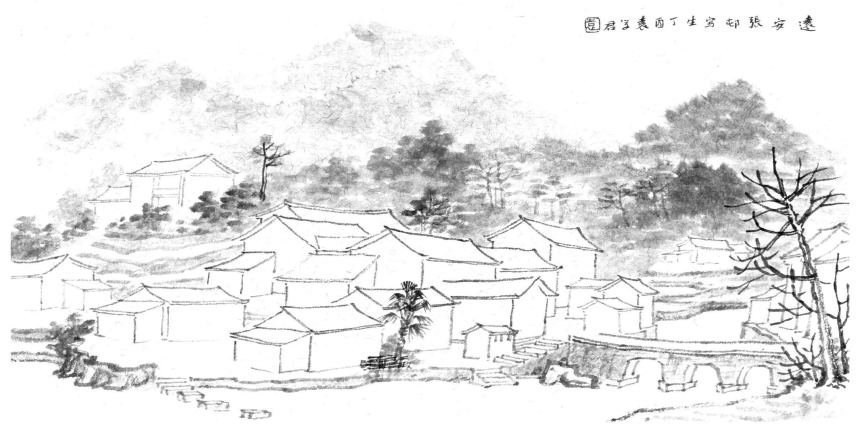

远安张村写生 纸本水墨设色 2017年 33cm×65cm

深刻，这是写生所不及的。这些是写生与创作的主要区别，那么写生与创作又有什么联系呢？

首先，写生完全可以看作是创作的一种类型，不一定要彻底将写生与创作区分开来，优秀的写生作品完全可以进入展厅供人欣赏。写生也是创作的一个重要环节，通过写生，我们能够于自然之景中积累大量的素材，拓宽我们的绘画视野，增进我们对自然的认知能力，还能够提升自身的笔墨技法，凝练自身的绘画语言，提高自己的审美感悟力。在技法上、形式上、内容上，不仅能够影响我们的创作，而且还能够指导我们的创作。同样，创作也能够锻炼和增强我们的构图能力，强化和丰富我们的绘画技法，提高作品思想内涵的深度，这些也可以反过来影响我们的写生。所

以，在写生与创作中所获得的各方面锻炼是可以相互补充、互相增进的。正是二者之间的这一联系和共通性，使二者不能彻底地区别开来，也为二者相互间的转化、借鉴提供了可能。李可染对此提出了"采一炼十"和"采十炼一"的观点。

写生与创作在笔墨运用上能够转化。创作中的笔墨技巧若完全是从临摹中来，那么你作品中的笔墨会缺乏足够的表现力，会显得古意太重而无新意。我们在写生中所看到的实景，无论是线条还是结构，往往都是变幻多端、取之不尽的，所以，我们完全可以通过写生来丰富我们的笔墨表现力。古人云："用笔贵在不见笔痕。"意思就是说笔墨的痕迹要与自然形象紧密结合，笔墨的形迹已化为自然的形象。正是写生这一方式，

给我们提供了在自然中去广取博览的最好机会，是丰富我们笔墨表现力的最好途径。一旦我们在写生中获取了全新的笔墨形态，再转化和运用到我们的创作中来，那么我们的笔墨就会让人产生新奇感，就会给人以美的享受。

写生与创作在构图上能够转化。我在写生的构图一讲中浅谈了一些传统构图对写生的借鉴意义，现在我再谈谈创作与写生在构图上的相互转化、相互影响。当下，大型美展是画家们展示自己艺术才能、实现自己艺术理想的重要平台，为了自己的作品能够出类拔萃、获得认可，画家们都是苦心经营，力求让自己的作品在构图上、笔墨上、色彩上、思想上能够抓住观者的眼球。单在构图这一环节上，历届美展都会出现十分新奇和耐人寻味的作品。这些作品中出现的全新的构图方式，完全可以运用到写生中来，也完全可以获得变化，继续发展。创作中有好的构图可以用于写生，反过来，在写生的过程中获得好的构图，

也可以在日后运用于创作中来。董其昌所说："以蹊径之奇怪论，则画不如山水。"所以，自然山川之中本就充满着无限奇崛的构图，山石树木、亭台屋舍的错落章法本就让人倾心。我们要有一双善于发现和概括的眼睛，才能够在这奇怪之蹊径中找到美的结构，这种美的结构是整体的、多样的、丰富的，只有通过身即山川、搜尽奇峰才能够有所领悟。再将这些领悟通过打草稿的方式速记下来，作为将来创作时的借鉴。

写生与创作在色彩运用上能够转化。在前面"写生的色彩"一讲中，我提到过写实性绘画概念以及西画的色彩观念对中国画的渗透，写实是从西方传入的，因为一些画家追求写实，又发现传统中国画的色彩种类无法满足他们的要求，因此他们就做各种大胆尝试，进一步丰富了中国画的色彩，这的的确确是一大贡献。在写生的过程中，我们能够获得大量而又丰富的色彩认知，具有绘画色彩基础的人基本都能准确地将其调出来，我们对这些色彩进行大胆的提炼、概括，以后用于我们的写生当中，就会产生与传统国画用色完全不同的面貌。一旦我们的大胆尝试获得了美的效果，就能够在创作中进行运用。今天，美展上出现的众多创作，无论花鸟画、山水画，还是人物画，其用色之多样，色相之丰富，色彩层次之复杂，技法之高超，早就已经超越了传统中国画的色彩范围了，这些创作上的改变是与我们长期坚持对景写生的方法分不开的。

写生与创作在情感思想上能够转化。我们在写生中往往处于一种游览、欣赏的精神状态，也就是古人所说的"畅神"。在"畅神"中我们能够获得美的体验，获得快乐，并产生对自然的赞叹和对生命的感慨，境界更高者则能做到"悟对通神"，产生对"道"的观照。写生中，我们走遍大江南北，走进百姓生活，体察民风民俗，接触一山一石、一水一桥，了解历史，并在文化

宜昌写生

北京十渡写生

的熏陶中感受祖国的大好山河，从而激起我们的热爱之情，并将这种情感带入到创作中来，使我们充满激情地投入创作，达到庄子所提出的"坐忘""心斋""解衣盘礴"的状态，从而涤除玄鉴，去掉一切杂念，这样创作出的作品才能够感染观者。

要达到情感与思想的升华，让自己的本心尽可能地与自然万物相融合，完成对画道乃至天道的体悟，画家需要保持一种"虚一而静"的心态。在写生过程中，画家所要秉持的这种心态则是一种"止观"与"静虑"的心态，这种心态也完全可以运用到创作中去。说是心态，其实肤浅了一点，止观与静虑更应该是一种境界。达到止观与静虑的心境，对于写生和创作来说都十分重要。止观与静虑都是佛教语，所谓止观，即禅定（止）和智慧（观）的合称，指抑制心里因为俗念而产生的妄想，使内心保持平静、稳定，以集中心思去观察和思维，达到佛教的智慧境地。所谓静虑，即是指涤除一切杂念、静心思考。两个概念都要求人要让自己心境平和，涤除世俗杂念，都要求人去观察，去思考，观察和思考自然万物的发展变化规律。

将止观与静虑引入绘画写生中来，也就是要求画家在面对自然之景时能够平心静气地去观察自然、认识自然，去思考如何更好地在画中去表现自然、印证自然。庄子在《达生》中举了一个例子："以瓦注者巧，以钩注者惮，以黄金注者殙。其巧一也，而有所矜，则重外也。凡外重者内拙。"比赛射箭，如果用瓦片作赌注，射起来就很灵巧轻便；如果用衣带钩作赌注，射起来就有些提心吊胆；如果用黄金作赌注，射起来就晕头转向了。同一个人，射箭的技巧并无变化，但由于受利害得失的束缚，技巧就得不到自由地发挥。道家思想在这一点上与佛教思想是相同的。常到自然山川中去写生，在自然中感悟生命的真谛，能够帮助我们去除功利欲望等世俗杂念，摆脱外物对自我的束缚。在自然中去滋养这种平和的心境，获得内心的安宁、境界的升华，从而提升个人的修养，将来面对创作时，也能够调整好自己的心态，画出高水平、高境界的作品。

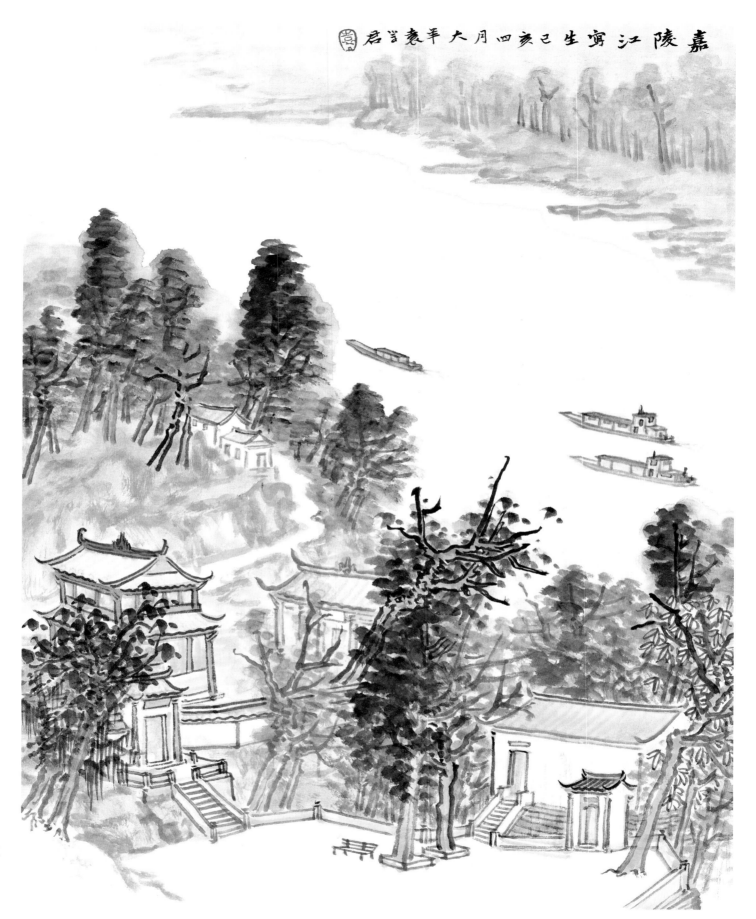

嘉陵江写生

纸本水墨设色
2019 年
56cm×44cm

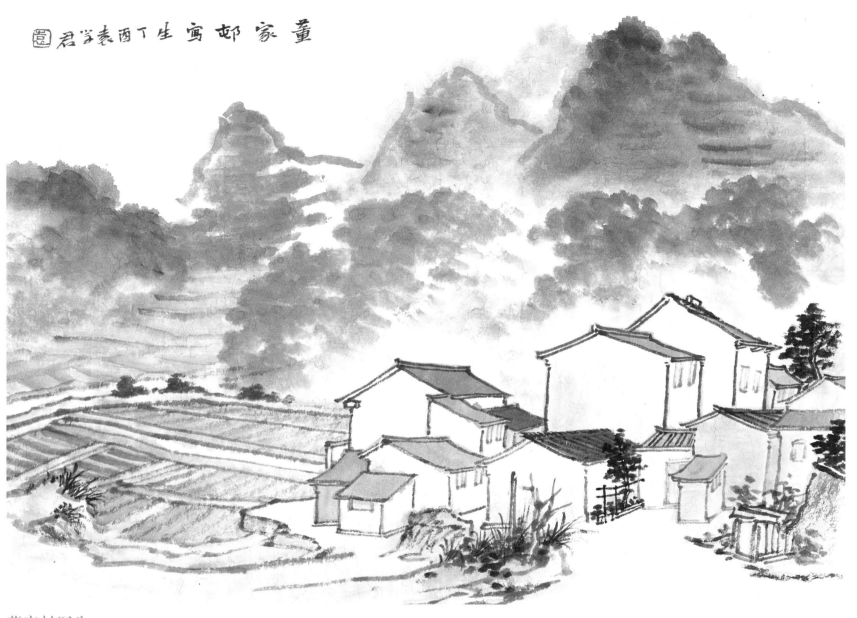

董家村写生　纸本水墨设色　2017年　34cm×45cm

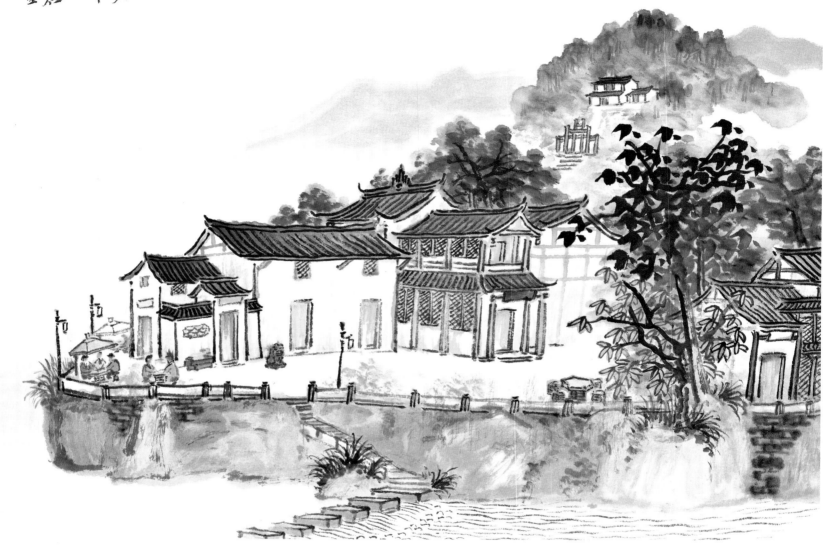

偏岩古镇

偏岩古镇

纸本水墨设色
2019 年
44cm×56cm

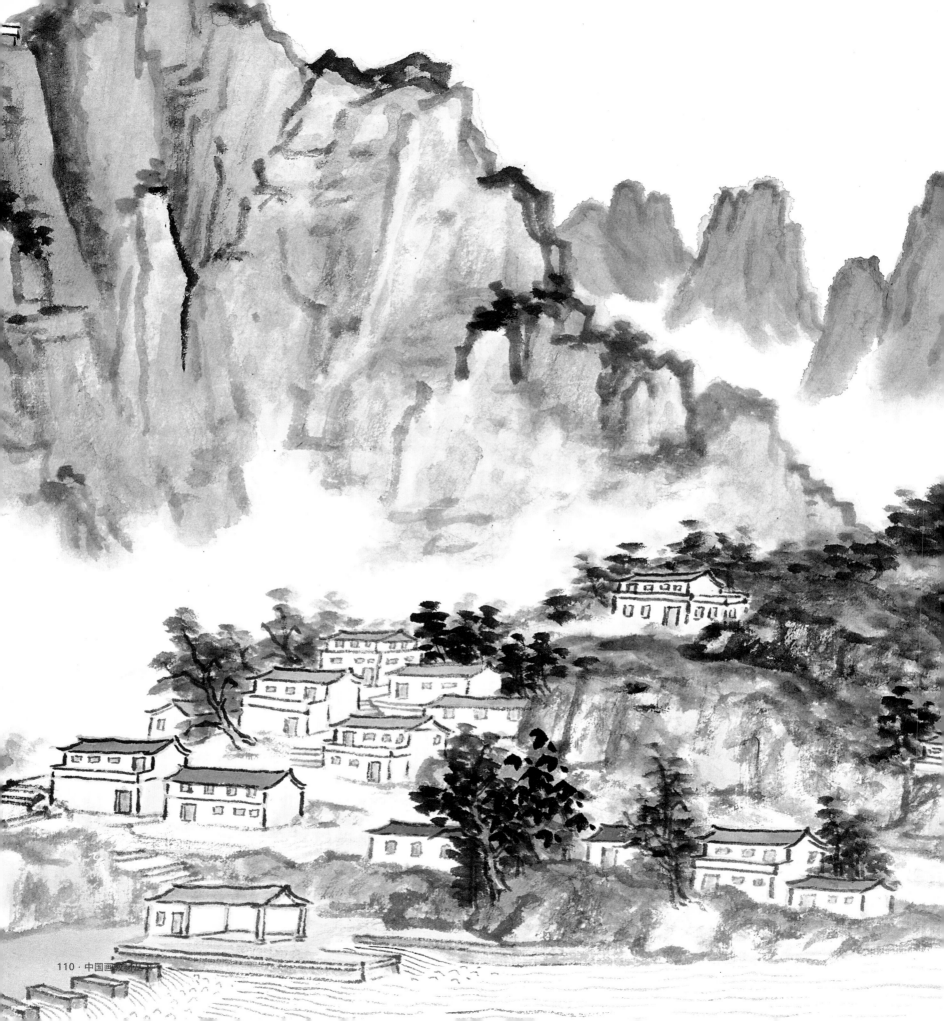

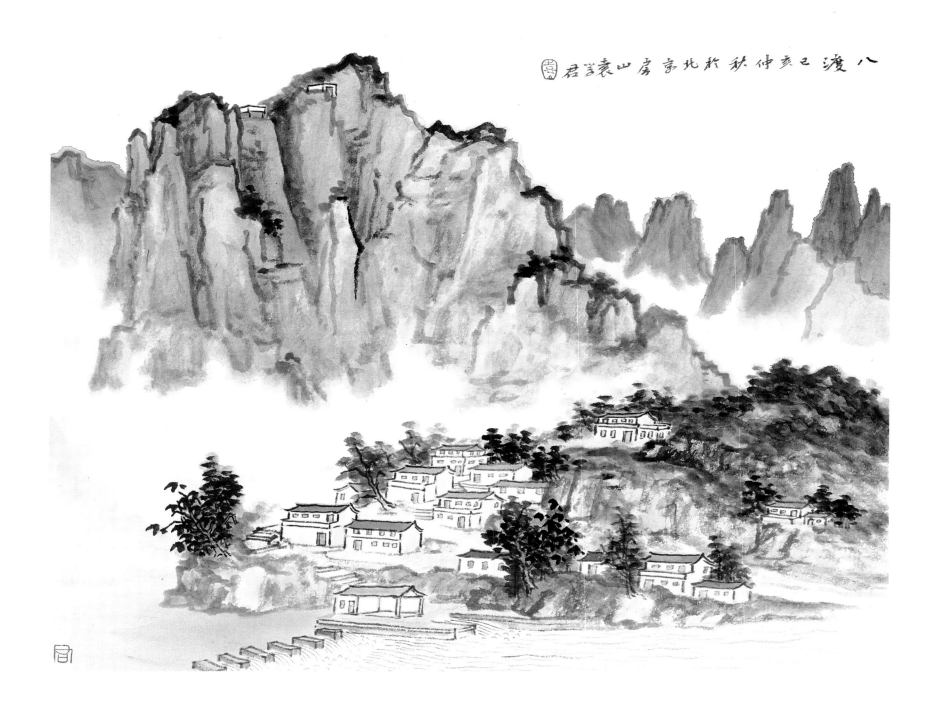

八渡 己亥仲秋於北京山房袁君善

八渡

纸本水墨设色
2019 年
45cm×56cm

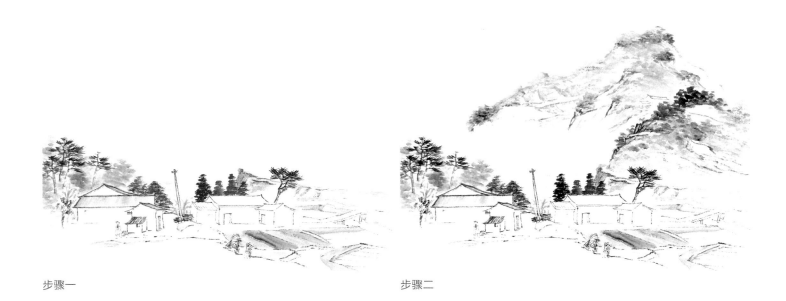

步骤一 步骤二

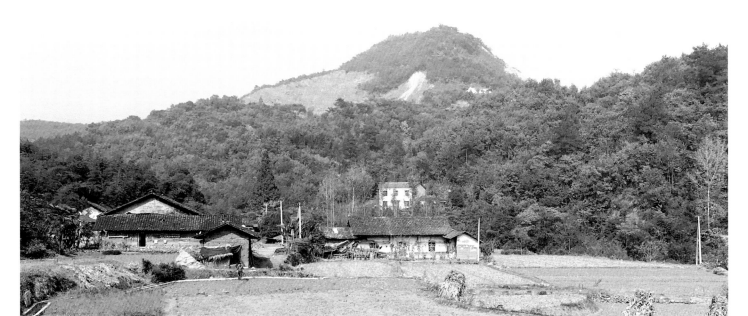

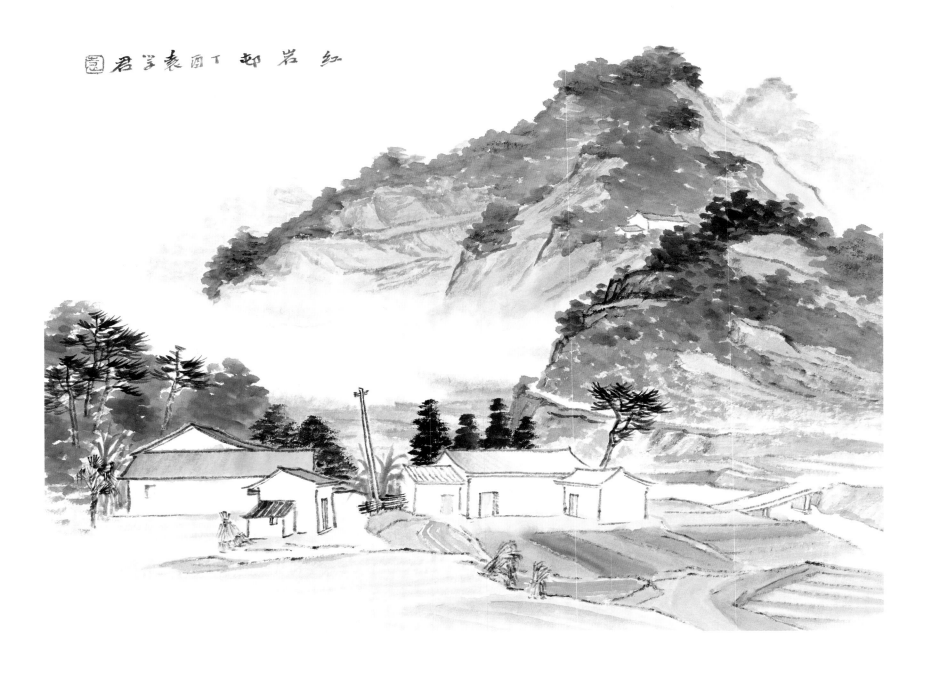

红岩村

纸本水墨设色
2017 年
34cm×45cm

结语

文 袁学君

通过《写生十讲》，我想对中国画写生做一个比较具体的、详尽的阐述，从中国画写生的意义、价值、作用、准备、选景、构图、笔墨、色彩、造境到写生与创作的转化，尽可能地把写生的各方面做一个全面地介绍，为我这么多年来一直坚持带领学生外出进行写生做一次学术总结。我想通过本书将我多年来在写生活动中的所感、所悟分享给大家，这里面结合了我的教学经验以及自己对中国画论、画理的认知。最后，我想再强调两点：如何发掘山水写生与创作的转化规律，如何在写生中实现从具象到意象再到心象的转化。之所以要在最后提出这两个问题，是因为想让读者能够更进一步认识到写生的意义和目的，写生最终会回归到创作；写生是在我们心中形成永恒美的意象的最好方式，只有通过写生，外在的具象才能够深刻地印入我们的脑海，转化为意象和心象，最终变为生动、真实、感人的艺术形象。

发掘山水写生与创作的转化规律

写生在构图、笔墨、色彩、造境等方面获得的锻炼，往往会潜移默化地运用于我们的创作。王维在《山水诀》中说："初铺水际，忌为浮泛之山；次布路岐，莫作连绵之道。主峰最宜高耸，客山须是奔趋。回抱处僧舍可安，水陆边人家可置。村庄著数树以成林，枝须抱体；山崖合一水而瀑泻，泉不乱流。渡口只宜寂寂，人行须是疏疏。泛舟楫之桥梁，且宜高耸；著渔人之钓艇，低乃无妨。悬崖险峻之间，好安怪木；峭壁巉岩之处，莫可通途。

远岫与云容相接，遥天共水色交光。"这便是在写生中的所看所感，形成了固定于头脑中的意象，这些意象是经过人的提炼的，具有极高的审美价值，在创作当中，自然会把这些意象搬出来，而不会是毫无章法地再去主观臆造。所以，王维在布置画中物象时是胸有成竹的、秩序井然的、有条理的、有目的的，即按照美的目的，按照造境的需要来经营画面。这些都是从自然中获得的灵感，正所谓"外师造化，中得心源"。能够在写生中体悟到自然景物的美，深度发掘笔墨的表现力，才能够真正实现写生的价值，否则，写生就是浪费时间，得不到任何技法上、境界上的提升。其实，正如我在前文所说，写生与创作在笔墨运用、画面构图、赋色方式、情感表现上都是互通的，把握住这一点也就能够掌握写生与创作转化的规律。

除了二者的共通性外，我在第十讲中还说过写生与创作的不同，创作比之写生在立意、篇幅上，往往都要更加宏大，情感思想也要更加集中和明确，笔墨也要更加凝练。创作更注重"创"，而写生则注重"写"，写生要转化为创作，就要能够发挥画家的创造力和想象力，将写生中所获得的提高，尽量运用于艺术创造中来。此时的构图、笔墨、色彩已经不仅仅是为了表现眼前之景、心中之情了，更多的是为了创作出一幅思想上有深度，笔墨上有功力，构图上有新意的作品。能够把握住这一规律，就能够更好地实现写生与创作的转化。

从具象到意象再到心象的研究

写生是让画家触摸具象，通过与具象的接触、感受、体验，在自己的头脑中形成自然景观的意象，这一意象通过自己的内在涵养、内在修为、个性气质等主观精神的融入，能够化为一种来源于自然而又不同于自然的内心物象，即我们所说的心象。再通过我们独有的笔墨语言、赋色技法，将这种心象表现在画面上，创造出一幅幅生动感人的作品。此时作品中的物象，已经不再是心中的那个物象了，而是充满着笔墨趣味、色墨交融、水色幻化的画中物象。

经过上述由具象到意象，再由意象到心象的转变，画中的物象已经是饱含着深沉的内在意蕴的境象，这便是画中才有的意境。意境是不会在自然中客观存在的，也不会毫无依托地存在于人的心中，它是情与景的融合，是托物言志、借物抒情，更是笔墨语言、艺术形象与人生境界的融合，是通过深厚的中国画技法修养来表现深层的宇宙观、价值观、人生观。

"江馆清秋，晨起看竹，烟光、日影、露气，皆浮动于疏枝密叶之间。胸中勃勃遂有画意。其实胸中之竹，并不是眼中之竹也。因而磨墨展纸，落笔倏作变相，手中之竹，又不是胸中之竹也。"郑板桥画竹经过了对客观物象的体验，胸中的酝酿，最后画在纸上成为画中之竹的过程，每一个过程都是一种转变和升华。在具体的方法步骤上，

要达到上述从具象到意象再到心象的转化，中国画需要经历谢赫所说的"传移模写""经营位置""应物象形""随类赋彩""骨法用笔"，最终达到"气韵生动"的境界。"传移模写"即是要多临摹，学习前人的构图，学习前人的笔墨，学习前人的用色。"应物象形"即是要"写生""写真""度物象而取其真"，要在自然山川中去吸取营养，认真地对待自己的每一次写生。做好"传移模写"和"应物象形"，要重视这两个环节，才能够使画面中的物象具有"气韵生动"的品质。我在此借用谢赫的六法论，一方面是为了通过古人的理论来说明写生对于提高绘画境界的重要性，另一方面，是为了进一步说明在写生过程中，要达到从具象到意象再到心象的转变，要经历一个十分系统的学习和领悟过程。

通过《写生十讲》，我希望能够比较全面地向大家介绍中国画写生。我以写生到创作的转化规律，从具象到意象再到心象的转化过程来阐述十讲，以此说明写生的真正目的。特别是对今天的美术系学生而言，写生的真正目的是最终能够将写生中所学所感运用到自己的创作中去，要把握好写生与创作的转化规律。通过写生，锻炼学生做到从具象到意象再到心象的转化，这不仅是一个提高绘画技法的问题，更是一个提高个人修养的问题。

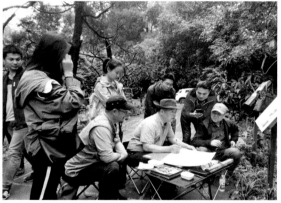

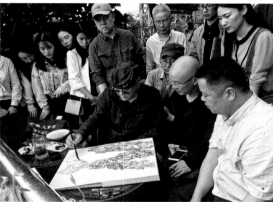
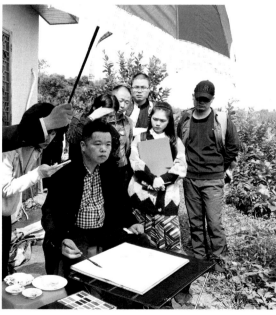

图书在版编目（CIP）数据

写生十讲 / 袁学君著 . — 北京 : 中国书店，2019.12
ISBN 978-7-5149-2439-8

Ⅰ.①写…　Ⅱ.①袁…　Ⅲ.①山水画－写生集－中国－现代　Ⅳ.①J212.26

中国版本图书馆CIP数据核字(2019)第285369号

主　　　编　叶丽美
执行主编　陈斐鹏
责任主编　王鸿鑫

写生十讲

袁学君　著

责任编辑　木　洛

出版发行　中国书店
地　　址　北京市西城区琉璃厂东街115号
邮　　编　100050
设　　计　今日印艺+小俩工作室
印　　刷　北京永诚印刷有限公司
开　　本　889mm×1194mm　1/12
版　　次　2019年12月第1版　2019年12月第1次印刷
印　　数　3000
印　　张　10
字　　数　30千
书　　号　ISBN 978-7-5149-2439-8
定　　价　160.00元